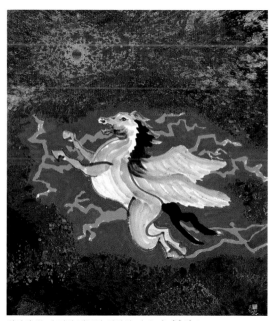

천마의 꿈, 승리의 감동과 영광의 비마 순지혼합 67×54cm

Art Cosmos

이 동 식

Lee Dong Sik

서문당

이 동 식
Lee Dong Sik

초판인쇄 / 2016년 10월 20일
초판발행 / 2016년 10월 25일

지은이 / 이동식
펴낸이 / 최석로
펴낸곳 / 서문당
주소 / 경기도 일산서구 가좌동 630
전화 / (031) 923-8258
팩스 / (031) 923-8259
창업일자 / 1968.12.24
창업등록 / 1968.12.26 No.가2367
등록번호 / 제406-313-2001-000005호

ISBN 978-89-7243-675-1

차례

Contents

7

광야의 지평을 향하여 작가노트

청사 이동식

13

투시 기법의 신표현주의

신항섭 미술평론가

23

끝없는 실험정신 한국혼의 구도자

이자경 미술평론가

30

구상 추상 융합 우리 의식의 형상적 표현주의

이구열 미술평론가(전예술의 전당 위원장)

53

우리 의식의 정명한 형상언어

유석우(미술시대 주간)

68

보이지 않는 것을 그리는 힘

황주리 미술시대

74

작품으로 영혼과 교감하는 현란한 회화세계

김남수 / 미술평론가

90

분출하는 생명력 화염의 철판작업 70년대

이경성 미술평론가(전국립현대미술관장)

94

이동식 연보

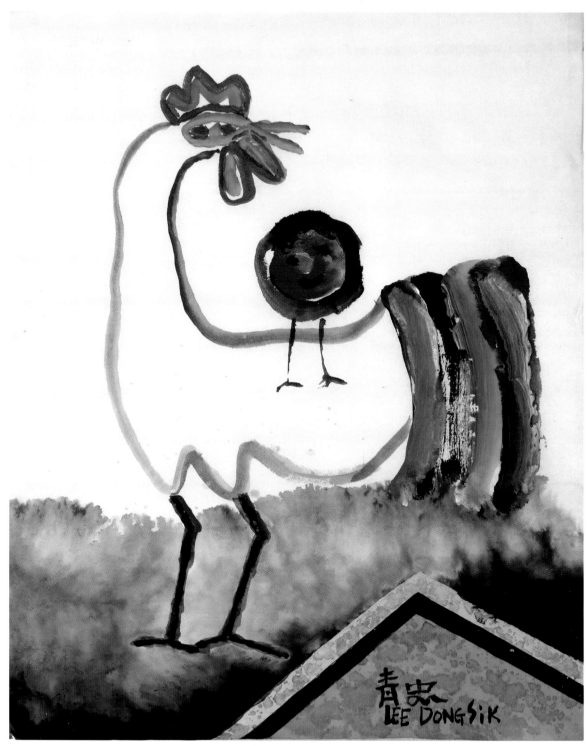

여명 순지혼합 34×42cm

광야의 지평을 향하여
청사 이동식 작가노트

생명의 환희의 찬가 순지혼합 16×23cm

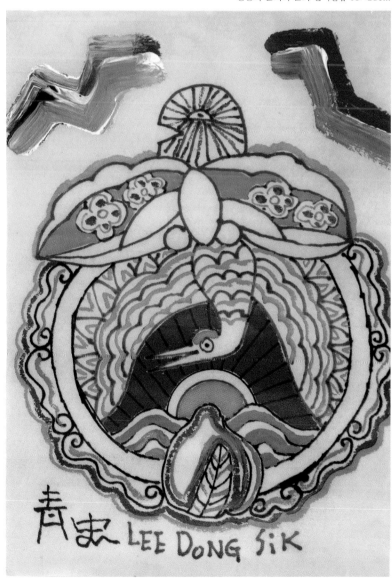

자신에 있어 희열과 경탄을 금치 못하게 했던 작품 모두가 이제 와서는 아무런 만족을 주지 못하고 있다. 돌도 10년을 보면 구멍이 뚫린다고 하는데 화도(畵道)에 입문한지도 15년이 훌쩍 넘었는데도 더 혼미를 거듭하게 되는 것은 무슨 연유인가.

어느 화가가 백두산 천지의 실경을 그렸다하여 그것이 백두산 천지의 실체가 아니듯이 어느 시인이 일출봉을 노래했다해서 그것이 곧 일출봉이 되는 것이 아니라고 했듯 그래서 우리는 창조공간이란 말을 쓰는 것이리라. 그러므로 한 예술가가 성숙된 개성을 찾고 거기에 완성도를 보이기까지는 수많은 혼미(昏迷)와 방황(彷徨)을 거듭하게 되는가 보다. 혼미와 방황 없이는 누구도 자신의 세계를 창출해내지 못한다고 하지 않는가.

오늘날 미술의 세계는 온통 개성이 격렬한 싸움이라고 말할 수 있고 천태만상의 예술이 공존하게 되었다. 표현은 단순하게 내용은 풍부하게, 그림이란 아는 것을 표현하는 게 아니라 오류를 통해서 배우게 되니까 그렇게 깨어지고 흐트러지는 가운데 알게 되는 것이다.

이론에 구애될 때도 있고 모순될 때도 많고 자기비판, 자기모순, 자가당착 때문에 늘 불안이 따라 다닌다. 자기만족은 예술가를 타락시킬 수 있지만 미래의 불확실성도 화가의 힘이라고 말할 수 있다.

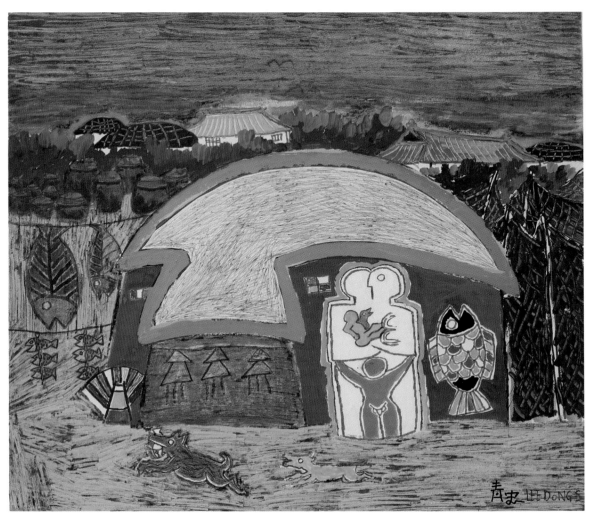

애천 켄트지 혼합 53×45cm

　　태양이 꽃을 물들이듯 예술은 인생을 물들인다라는 한 구절이 있듯 샘물처럼 투명한 관조의 세계, 찬란한 생명력이 피어오르는 작품, 자연의 원소를 취해서 새로운 원소를 창조하는 그런 그림말이다.

　　세상에는 세 가지 종류의 벗이 있다. 너를 사랑하는 벗, 너를 잊어버리는 벗, 너를 미워하는 벗이라고 장파울이 간파했다. 이것저것 생각하다보니 아무것도 못한다. 알몸으로는 잊어버릴 물건이 없지 않는가. 자신이 깨어지는 게 두려워서 마음의 문을 닫기보다 깨어져 상처를 받더라도 사랑함은 사랑하지 않음보다 소중한 진실이다. 위험이 있는 곳에 구원이 자란다고 하지 않는가. 인생은 노력할수록 더 어려워진다는 괴테의 일언을 빌리지 않더라도 작품은 작가의 영혼의 자식이라고 하지 않는가. 한시대의 획을 긋는 영감에 찬 신화를 창조한다는 것은 피를 말리는 것이 아니라 뼛가루가 되는 고통의 감내 없이는 이루어지지 않는다고 생각한다.

　　진실로 좋은 것 중에서 전통과 역사를 무시하고 나온 것은 없다.

　　"역사를 떠난 민족은 없다. 전통을 떠난 민족은 없다. 모든 민족예술은 그 민족 전통 위에 있다." 타게 얼마 전 박생광 선생님의 메모다.

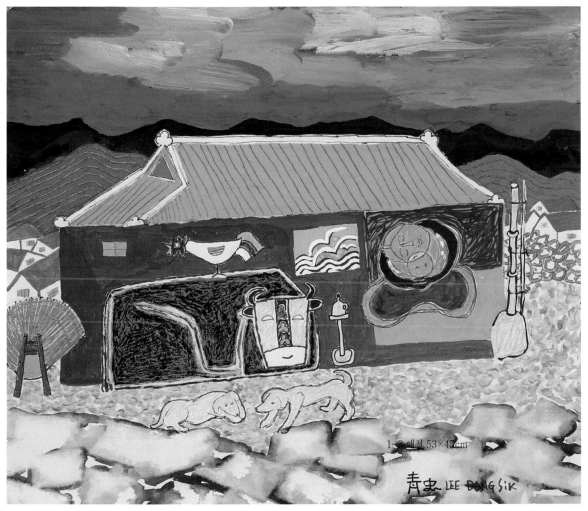

애천 켄트지 혼합 53×45cm

 부드러우면서도 단단한 속이 있고 가볍되 경박하지 않으며 날래고 힘찬 필력 속에 선조들의 숨결과 지혜가 느껴지는 그림도 한 가지 조건이 아닌가 생각한다.

 예술이란 하루아침에 얄팍한 착상에서 이루어지는 것도 아니며 재치가 예술일 수는 더욱 없는 일이 아닌가. 빛이 무엇인지를 설명하기 위해 어둠이 필요하듯 결국 무엇인가를 성취하기 위한 한걸음 한걸음은 동시에 다른 것을 단념해야 하는 한걸음과 같은 것이라고 본다. 그래서 미숙아는 아무 것도 버리지 못한다고 하지 않는가. 버림으로써 시작되는 힘찬 삶이 박동하는 영원한 삶의 기도같은 그림을 창출하고 싶다.

 최선의 노력을 다해도 안 되는 일이 허다한데 노력을 하지 않고 되길 바라는 생각이란 있을 수 없는 일이 아닌가. 예도(藝道), 어떻게 보면 그 냉혹한 도박장과도 같은 것이 아닐까.

 작가는 탐험가와 같은 용기가 있어야 하며 자기 울타리를 뛰어넘어 모험과 탐구의 험로를 걸을 수 있어야한다고 생각한다. 말썽을 찾아 나서더라도 남을 즐겁게 해주는 기발한 행위, 예술문화에 보탬이 되는 좋은 말썽을 찾아야 하지

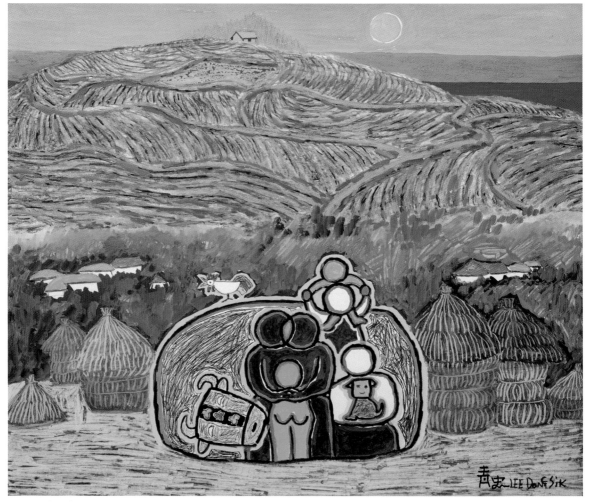

애천 켄트지 혼합 53×45cm

않을까?

바람의 실체는 눈으로 볼 수 없다. 그러나 먼데서 보면 숲이 흔들리고 파도가 출렁대고 우악스런 광풍이 일어남을 안다. 인간은 죽음에 의해 형태가 없어져 버린다. 그러나 그 인간의 본질적인 모습 즉 눈에 보이는 모습이 아니라 내면에 느껴지는 대로의 모습은 뭔가 분명히 있을 것이다.

그러므로 완전한 추상은 없는 것이 아닌가. 추상 역시 작가 내면의 사실적인 표현이 아니겠는가.

너무 욕심이 컸던 탓인지, 쿵하고 울림이 있는 작품이 안 나와 주니까 새로운 웅비를 위한 사색기라고 생각해 본다. 중병을 앓다가 어느 날 갑자기 신통력을 갖게 되는 신내림 굿 같은 거 말이다. 여러 가지 기적적인 현상의 배후에는 보이지 않는 염력(念力)의 법칙이 작용하고 있다고 보기 때문이다.

이상은 신적(神的)인 꿈과 언어의 창조를 위한 몸부림에서 출발한다. 꿈의 속성은 영혼적이고 비현실적이다. 그러나 비현실적인 꿈은 실체화된다는 점에서 지극히 현실적이다.

자연은 아름다운 신(神)이며 아름다운 말을 한다. 그 신(神)들은 가꾸는 사

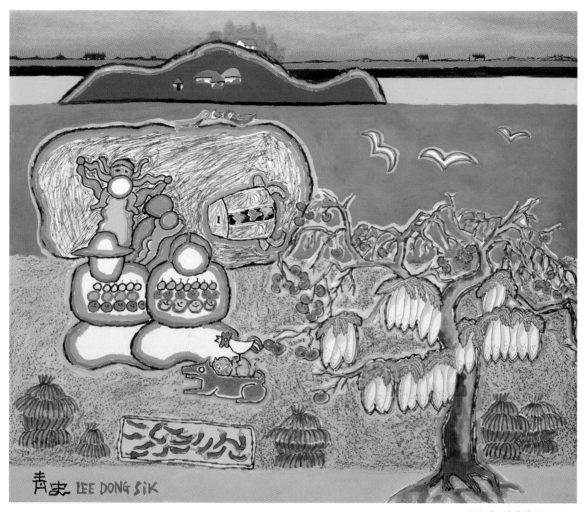

애전 켄트지 혼합 53×45cm

람에게 신의 은총을 내린다. 서양문화를 흡수하고 동양문화의 어느 일부조차 희생시키지 않으면서 양대 문화를 완전히 분해시킴과 동시에 융합시키는 작업 말이다.

앞으로의 방법상의 변화는 자신도 예측할 수 없어 이 같은 예측불허의 작가로서는 대단히 즐겁고도 고민이기도 하다 인간이 지닐 수 있는 모든 세포와 오관을 총동원했을 때 비로소 그려낼 수 있는 그런 그림을 그려 보고 싶다. 생명력 있는 그림이란 그 사람의 열의와 인격과 운명을 건 절대적인 표현인 것이다.

방랑의 길손, 정열의 불사신, 폭풍처럼 내 귓전을 때리는 신내림같은 쿵울림이 들려올 것 같다.

살아온 날만큼 단단한 껍질을 벗어 활활 불태우면 내 그림 꺼지지 않는 빛이 되리라는 기대를 가져보며 찬란한 산란을 꿈꾼다.

1993년 6월 21일 光月亭에서

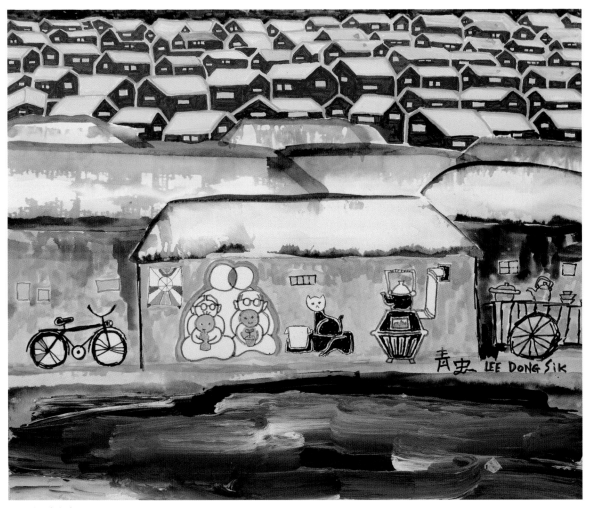

애천 켄트지 혼합 53×45cm

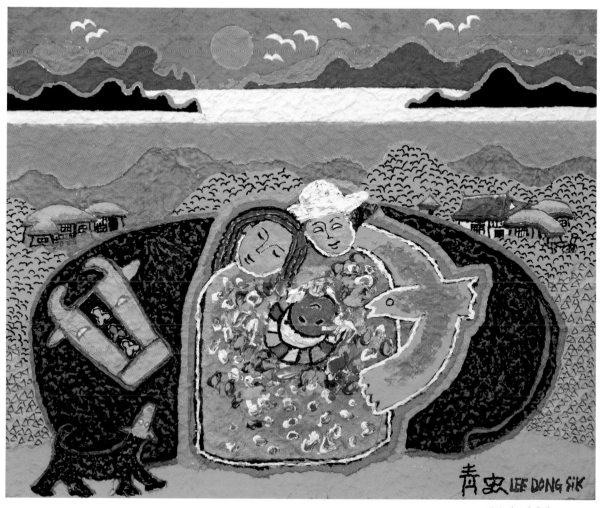

애천 켄트지 혼합 53×45cm

투시 기법의 신표현주의
한국의 숨결 시각적인 쾌감 및 감정의 이탈

신항섭 미술평론가

예술가가 남과 다른 길을 간다는 것은 당연하고 자연스러운 일이다. 예술창작이란 궁극적으로 이전에 존재하지 않았던 세계 하나를 완성하는 일이기에 그렇다. 그래서 예술가에게는 때로 전혀 엉뚱한 발상과 그를 현실화하려는 도전의식이 필요하다. 물론 기존의 것과 다르다는 것만으로 모든 문제가 해결되는 것은 아니다. 예술적인 가치를 생산해내야 하는 것이다 그러나 예술성 문제 이전에 세상을 다른 시각으로 본다는 사실은 아주 중요하다.

청사 이동식은 예술가로서의 기질을 타고났다. 전통회화를 하면서도 순수

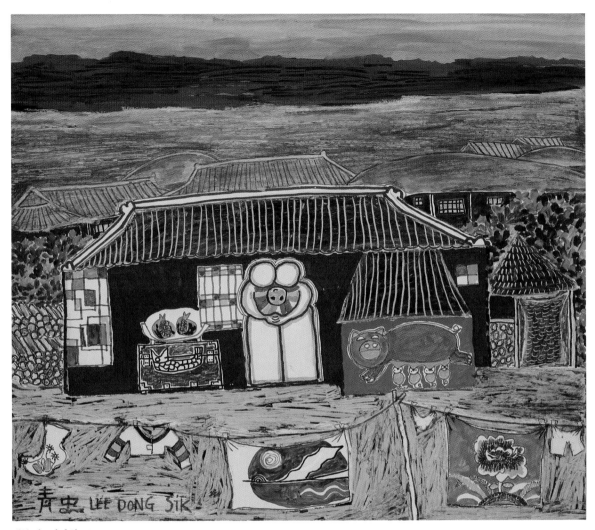

애천 켄트지 혼합 53×45cm

추상은 물론이려니와 오브제작업까지 넘나들었다는 사실이 말해주듯이 새로운 표현에 대한 도전과 열정은 특별하다. 실제로 전통회화 분야에만 국한해 보더라도 수묵산수에서부터 화조 인물 풍속 영모 절지 문인화 등 막히는 데가 없다. 이로써 알 수 있듯이 그에게는 그림에 대한 고정관념이 없다. 다시 말해 어떤 하나의 표현양식이나 형식에 갇혀 있지 않다는 뜻이다. 한마디로 그는 자유자재하다. 이는 남의 시선을 의식하지 않는, 오직 스스로의 신념 및 확신의 결과이다. 어쩌면 그만큼 작가로서의 기질이 강하다고 할 수 있는지 모른다.

이와 같은 작가적인 면모는 작품에 그대로 반영된다. 적어도 그림에 관한 한 금기가 없는 듯싶다 어떤 형식적인 틀을 거부하는 다양한 형태묘사기법은 물론이려니와 수묵과 화려한 원색을 거침없이 혼용하는 대담한 색채구사방식은 가히 파격적이라고 밖에 할 수 없다. 이러한 일련의 작업방식은 부단히 탐구하는 작가로서의 면모를 보여준다. 즉, 창작의 윤리성에 충실하다는 말이다 진정한 의미에서의 창작이란 자신의 작업을 포함하여 이전에 존재하지 않았던 새로운 세계를 부단히 꿈꾸고 탐색하는 과정의 연속이어야 한다. 그가 다양한 방법으로 스스로를 시험하는 듯한 태도를 취하는 것은 작가적인 열정의 소산이다. 무릇 창작열이 뜨거운 작가라면 외적으로는 호기심 어린 시각으로 끊임없이 세상

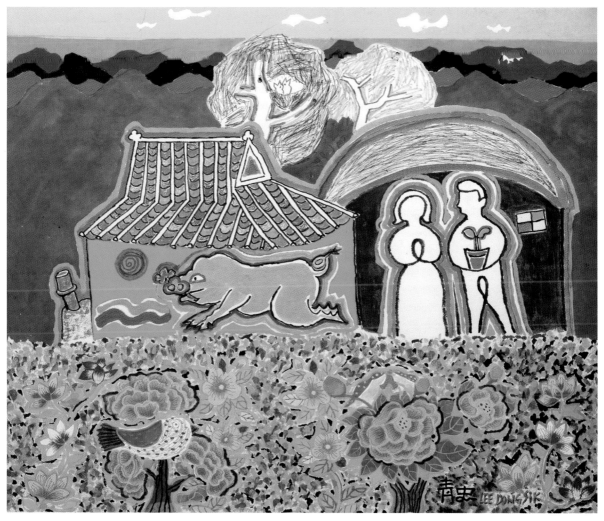

애천 캔트지 혼합 53×45cm

을 탐색하고 내적으로는 조형적인 변화를 모색하지 않을 수 없다. 그에 대한 작가적인 이미지는 이에 합당하다.

이전의 추상작업과 상관없이 한국화에만 전념하는 최근의 경향은 여전히 파격적인 행보를 보여준다. 양식상으로는 산수화, 풍속화, 화조화, 영모화 따위로 구분할 수 있지만 실제로는 이러한 분류가 과연 타당한지 애매하다. 왜냐하면 수목과 원색을 혼용하는 것도 그렇거니와 소재의 배치에서 사실적인 공간개념을 벗어나 초월적인 경계에 들어있기 때문이다. 그렇다고 해서 초현실주의로 분류하기도 쉽지 않다. 수묵산수화에서 초현실세계는 관념화로 치부하지만 이는 초현실주의와는 다른 의미로 이해된다. 가령 산수화의 틀을 갖추고 있으나 말이 하늘로 비상하는 식의 비현실적인 상황설정은 현실공간개념을 벗어나 있다고 할지라도 간단히 초현실주의라고 할 수 없다.

무엇보다도 소재의 존재방식이 무한공간에 자리한다는 점이 다르다. 예를 들면 화조형식의 작업에서는 닭이나 봉황이 꽃들과 함께 하는데, 이들 소재는 현실적인 공간 위에 존재하지 않는다. 공간개념을 떠나 소재 자체의 형태미와 소재들 간의 조화를 통해 조형적인 순수미를 추구하는 식이다. 어느 면에서는 소재의 자유로운 배치를 통해 조형적인 아름다움을 지향하는 구성적인 화면 구

애천 켄트지 혼합 53×45cm

조를 가지고 있다고 할 수 있다. 이처럼 소재의 자유로운 배치는 원색적인 색채 이미지를 불러들이는 근거가 된다. 이미 현실개념을 떠남으로써 비현실적인 원색을 받아들여도 전혀 문제가 없다.

이와 같은 조형적인 몇 가지 특징을 가지고 있는 그의 작품세계는 언제나 파격적인 이미지로 다가온다. 무엇보다도 수묵의 바탕 위에서 눈이 시릴 정도로 강렬한 원색이 난무하는 식의 색채대비는 예사로운 일이 아니다 일반적으로 화가들 사이에서는 금기시하는 색채배열인 까닭이다. 그럼에도 그는 의연히 금기에 도전하여 마침내 감상자를 납득시킨다. 전통적인 수묵화 또는 채색화의 관점에서는 이질적일 수 있으리라. 하지만 현대라는 시제를 통해 그의 그림을 볼 때 전혀 문제될 일이 아니다 오히려 고정관념을 타파하는 의식의 전환이 가져오는 결과가 무엇인지를 유쾌하게 실증하고 있다. 그의 그림에는 이처럼 근엄한 격식을 깨뜨리는 파격과 그로부터 발생하는 시각적인 쾌감이 자리한다.

현대미학에서 그림이란 이래야 된다는 훈계적인 공식은 이미 존재하지 않는다는 사실을 상기하면 그의 그림은 단지 이채로울 따름이다. 일반성을 넘어섬으로써 독특한 연역을 확보할 수 있는 것이다. 그의 그림에다 전통적인 화법을 대입시키려는 것은 무모한 일이다. 그러나 전통적인 화법을 기반으로 한다는 점에

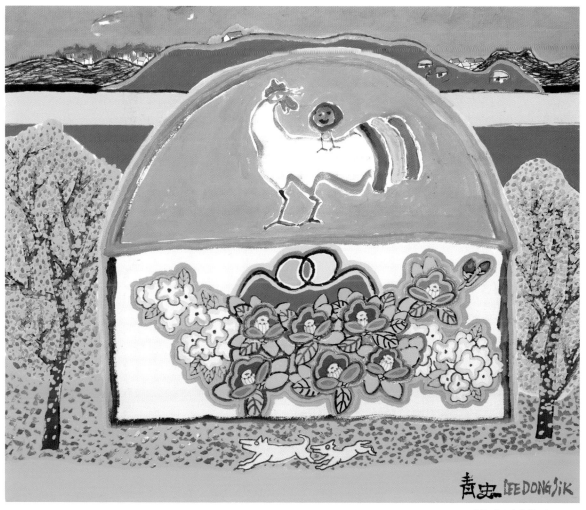

서는 의심의 여지가 없다 다만 격식을 깨뜨리는 자유로운 필치로서 개별적인 형
식의 가능성을 타진하고 있을 따름이다.

　　최근 작업은 어떤 형식이든지 하나의 공통된 내용 및 조형적인 특징을 보여
준다. 수평선 또는 지평선 위에서 펼쳐지고 있는 상엄한 일몰의 정경이 약속이
라도 하듯 대다수의 그림 속에 등장하고 있는 것이다. 강렬한 붉은 색으로 표현
되는 일몰은 빛과 어둠, 하늘과 대지가 합일, 즉 혼연일체가 되는 상황을 상정하
고 있는 것이다 워낙 강렬한 색채 이미지로 나타나는 일몰의 광경은 시각적인
엑스타시를 맛보게 할 정도이다 이는 장엄하면서도 엄숙한 대자연과 우주가 펼
치는 환상적인 드라마인 것이다.

　　그의 그림에는 확실히 일상성을 벗어나는 환상 및 환각효과가 있다. 이는
현실과 엄연히 다른, 그림이 만들어내는 가상의 세계일뿐이다. 의외성으로 넘치
는 그 강렬한 색채이미지를 통해 우리는 의식 및 감정의 해방을 맛보게 된다. 짜
릿한 시각적인 쾌감에 이어지는 자유로운 의식 및 감정의 이탈이야말로 그의 그
림이 가지고 있는 숨은 기능성인지 모른다. 이렇듯이 현실색을 훨씬 넘어서는
자유롭고 활달한 색채이미지는 회화가 만들어낼 수 있는 환상인 셈이다. 여기
에 덧붙여 힘차고 빠르며 때로는 공격적이리만치 대담하게 전개되는 운필은 시

애천 켄트지 혼합 53×45cm

각적인 인상을 한층 강화시킨다. 이 또한 전래의 화법에서 볼 때 일정한 격식을 넘어서는 파격이다.

그런가 하면 전통적인 필법으로 장날의 전경을 대화면에 펼쳐놓은 작품을 보면 그가 얼마나 치밀한 묘사력을 가지고 있는지를 알 수 있다. 수백 명의 등장인물도 그러하거니와 전체적인 구성과 내용에서 풍속화로서의 역량이 결집되어 있는 것이다. 이는 다른 형식의 작업과는 완연히 다른 모습이다. 전통적인 필법 및 화법의 연마에 얼마나 많은 시간과 노력이 있었는지 가늠케 하는 대목이다.

뿐만 아니라 풍속화의 범주로 정형화시킨 최근의 작품 형식도 이와 같이 전통회화에 기반을 두고 있다 초가집으로 화면을 가득히 채운 '애천'이라는 명제의 연작은 투시기법과 유사한 선묘형식이 특이하다. 사랑으로 넘치는 가정을 제재로 한 '애천' 연작은 조형적인 형식의 정형화를 바탕으로 하나의 초가집 안에서 일어나는 일상사가 작품에 따라 다양한 이미지로 바뀌는 독특한 구조를 보여준다. '애천' 연작은 희화적인 선으로 간결하게 처리되는 형태묘사가 시각적인 즐거움을 야기한다. 심각하지 않은 경쾌한 선묘로 가정의 사랑과 행복과 꿈과 희망을 전하고 있는 것이다.

가장 최근 몇 작품은 이미지 및 전통문양과 유사한 간결한 형태적인 해석을

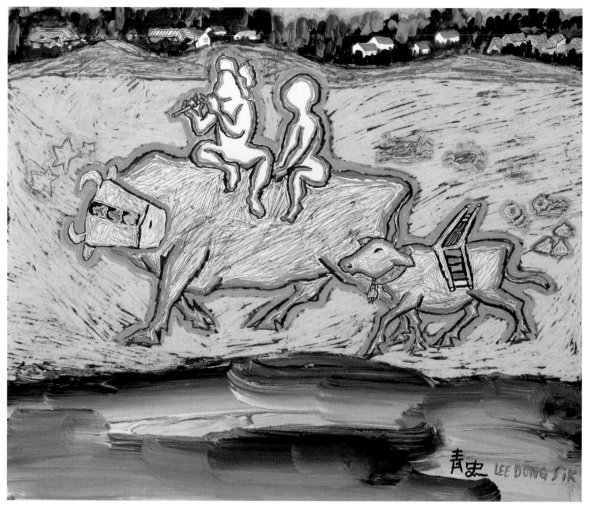

애전 켄트지 혼합 53×45cm

통해 개별적인 형식미에 대한 새로운 가능성을 제시하고 있다. 표현기법이나 색채이미지에서 통일된 형식의 가능성이 드러나고 있는 것이다. 어쩌면 진정한 의미에서의 독자적인 세계로 진입하고 있음을 시사하는지 모른다. 어쨌든 남다른 길을 걸어온 그의 작업을 돌이켜 보면 마침내 여기저기 뿌려놓은 씨를 거두어 들일 수 있는 시기가 도래하고 있음을 예고하는 것은 아닐까 싶다.

태양조의 찬가 2000호 뉴욕 스페이스월드 미술관 소장

태양조의 천가 순지유채혼합 53×53cm

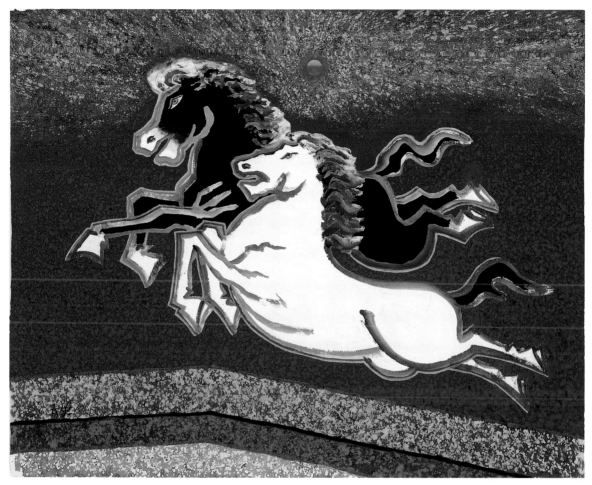

승리의 감동과 영광의 비마 순지 혼합 162×130cm

끝없는 실험정신 … 한국혼의 구도자

미국이민 100주년기념 초대전
청사이동식 '한국의 숨결전'을 보고

이자경#미술평론가

　한국화의 중견작가 이동식의 역동적인 실험정신은 과연 어디서 오는 것인가.

　삶과 죽음의 한계를 넘나드는 영혼의 순례자처럼 그의 미적 탐험은 결코 안주를 허용하지 않는다.

　한국화와 현대미술, 그리고 대상과 필법과 화료를 자유자재로 뛰어넘는 크로스 오버(cross over)의 작가로 극사실#추상#철판작업 등 온갖 장르들을 섭렵해온 그의 작품세계는 언제나 새로운 조형언어를 낳기 위한 도약의 에너지로 충만하다는 정평이다.

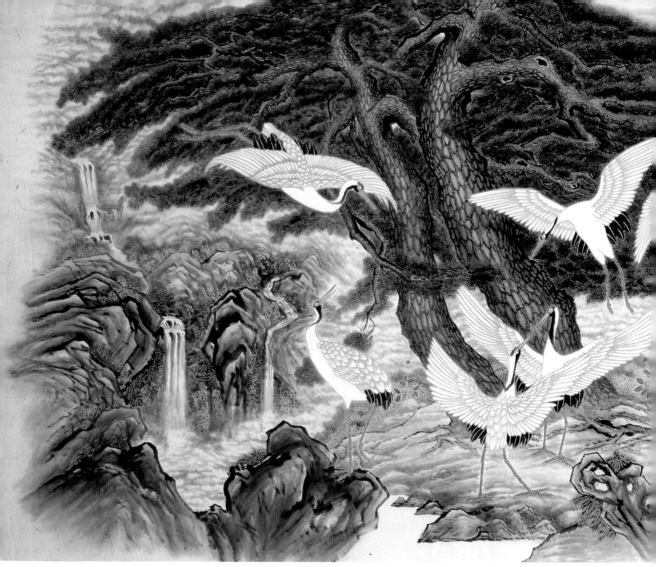

태양조의 찬가 2000호 청평 천정궁 소장

다른 말로 표현하면 그는 항상 한국화의 비전형성, 또는 예외성(out of …)을 고집스레 추구하는 예측불허의 작가라고 볼 수 있다.

이번 전시를 통해 이러한 그의 끝없는 비전형성의 가장 두드러진 특징은 동적인 한국화에 강렬한 표현주의적 현대화 기법을 대담하게 대입한 부분들일 것이다.

이번 라디오 코리아 도산홀에서 열리고 있는 '한국의 숨결전'에서도 우리는 이 특이한 작가의 진면모를 확연히 읽을 수 있다. 화려한 민화의 색채와 판소리 가락이 어우러진 듯한 화면마다 한국혼의 이미지들이 꿈틀대고 있는데 그 가운데 우주를 비상하는 신비한 태양조(太陽鳥)의 울음은 회화의 음악성을 극대화시키고 있다.

이 태양조의 울음은 긴 어둠의 통한을 뚫고 나오는 '태양의 찬가'로 어쩌면 작가 자신의 고백일지 모른다.

창작의 기나긴 고뇌의 밤들을 지나 이제 70대에 접어드니 드디어 길이 보인다는 그가 즐겨 쓰는 화두는 환희, 희망, 태양이기 때문이다.

이번 전시를 미주이민 1백주년 기념전이라고 제목을 붙인 점도 바로 태양조

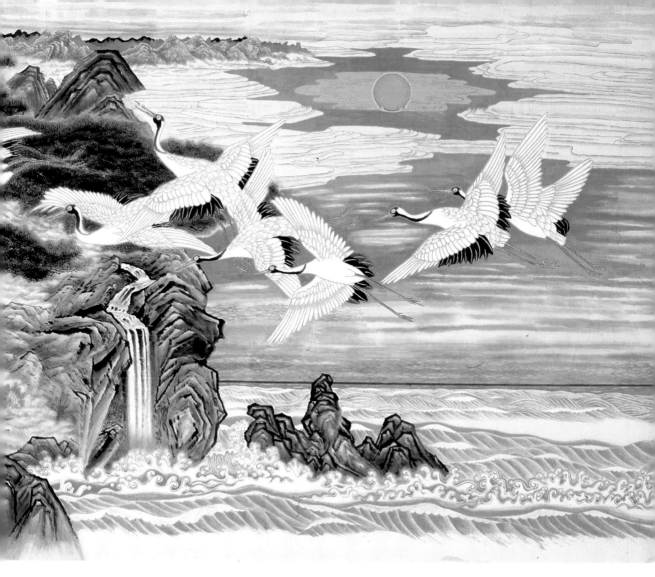

가 안고 있는 생명강의 팽창에 연유한 것 같다. 이민 선조들이 겪은 1백년의 고독, 1백년의 아픔을 지나 이제 새로운 환희와 긍정의 태양조가 날아오르는 아침을 맞는다는 의미일까.

어쨌든 이동식의 평면회화의 소재와 상상력은 단연 민화에서 많이 추출되고 있으나 물론 그는 여기서도 자유롭다. 민화의 고정관념이나 그 흐름인 콘텍스트를 과감하게 재해석하려고 노력하는 흔적이 여실하다는 얘기다.

민화의 변형된 이미지들 사이 사이로 풍광이나 소리같은 눈에 보이지 않는 비가시적 감각을 투영해 일종의 영혼의 교감 장소로 만들어 놓는 것이다. 이는 혼돈도 질서도 아닌 보이지 않는 '저쪽'과의 소통행위일 것이다. 이렇게 그의 작업은 대부분 황막한 사막을 걷는 구도자의 발자국처럼 '저쪽'으로 향한 창문을 열어놓고 있다.

이동식은 오늘 한국화단을 대표하는 작가 중의 하나다. 그의 부단한 실험정신은 인간과 자연의 원형질이랄까 한국혼의 DNA랄까 뭐 그런 원초적인 형상언어와 소리에 대한 탐구로 집약될 것이나 결국 신성에 대한 집요한 관심으로 이해된다.

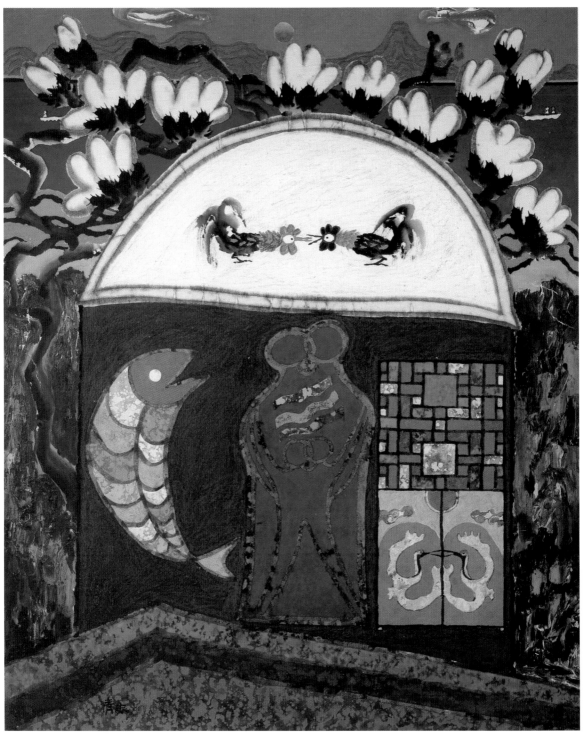

애전 순지혼합 110×90cm

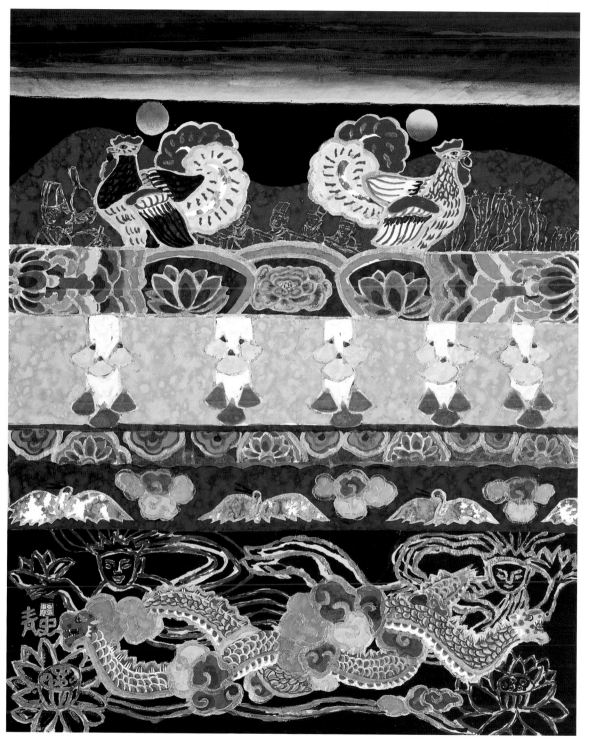

상어 태양조의 찬가 순지혼합 67×53cm

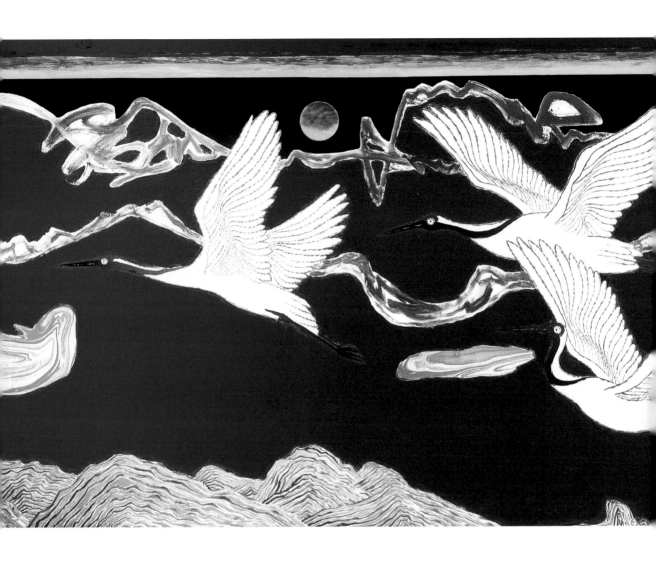

2004.11.19 한국과학기술한림원 10주년
기념 청사 2300호 벽화 제막식에서 정근모
과학기술처 장관과 손학규 총재와 함께

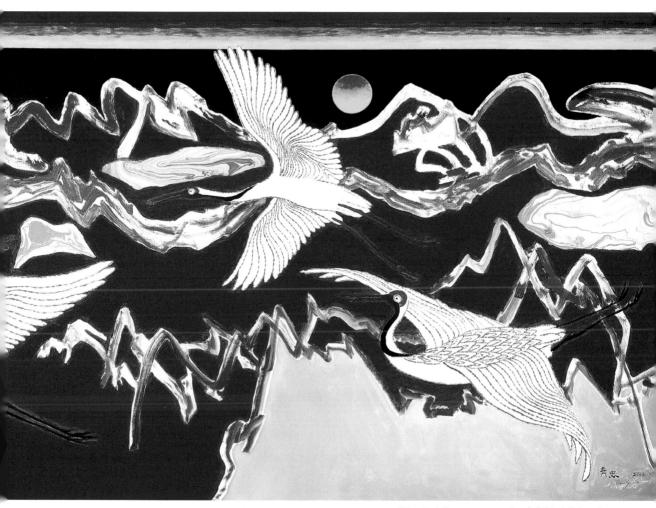

태양조의 찬가 250×700cm 한국과학기술한림원 소장

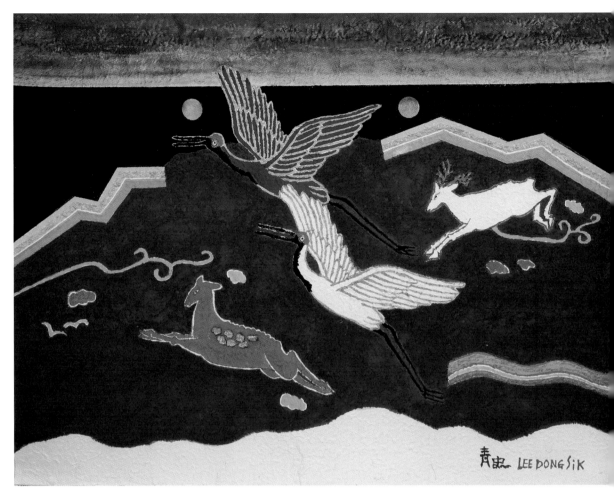

동경하는 낙원으로 120×86cm

구상추상융합 우리 의식의 형상적 표현주의

이구열(李龜烈) 전예술의 전당 위원장

시대적 창조 작업으로서의 전통회화의 계승 및 그 유장한 예술정신의 새로운 형상, 그것은 그 분야의 의식 있는 모든 화가의 궁극적 일념이리라.

그들은 종래적 화법과 형식의 충분한 체득, 혹은 수련을 바탕으로 어디까지나 자신의 세계를 실현시키려는 내면적 의지에 충실하려 함으로써 자유롭고 독자적인 창작성을 지향하게 되는 것이다. 사실 참다운 예술 행위의 의미와 가치는 바로 거기에 있는 것이다. 예술이란 어떤 기교나 수법의 숙련을 뜻하는 것이 아니며, 그 이상의 엄숙한 정신행위이기 때문이다.

전통적 한국화의 기본적 요소는 표상(表象)과 변환(變幻)이 무한히 가능한, 그리고 오랜 역사적 실상의 배경을 갖는 먹붓을 구사하는 데 있다. 화선지 위의 그 표현적 성과 여하로 한 화면(畵面)의 예술적 차원이 성립되는 것이다. 그리고 필요에 따른 담채(淡彩)나 농채(濃彩)의 효과적 혹은 적극적 부여는 주

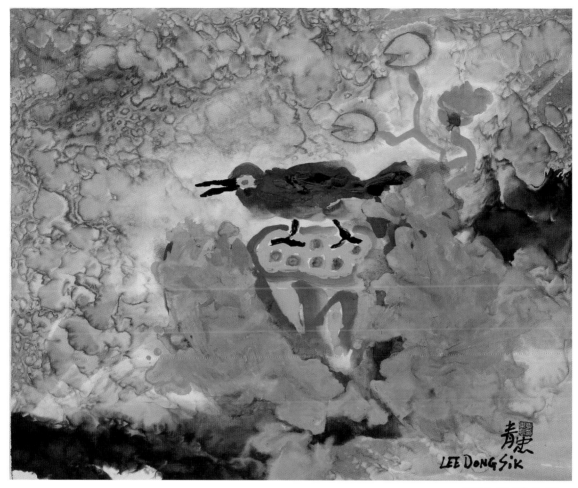

제와 소재의 성질 및 작품 의도에 따라 그 먹붓의 표현적 골격이나 생명감과 조화되는 한계에서 이루어지는 것이다.

따라서 많은 전통화가들의 핵심적 고심은 무엇보다도 그 먹붓의 독자적 혹은 개성적 구사법의 탐구에 있다고 말할 수 있다.

20여년의 화력(畵歷)을 갖는 청사(靑史) 이동식(李東拭)의 그간의 부단한 자기충실의 시도와 탐구, 내면, 그리고 그 과정에서의 오늘의 수법도 본질적으로는 먹붓의 독자적 특질 발휘에 귀결되는 것이다.

여기서 말하는 먹붓 구사란 필법(筆法)과 먹을 쓰는 법으로부터 화면(畵面) 전개의 독특한 창작성에 이르는 전반적 표현질을 뜻한다.

정확한 사생(寫生)에 입각한 자연경(自然景) 묘사에 열중했던 초기 단계 이후 청사는 한때 국전(國展)과 각종 공모전 등에 현대적 조형의식과 실험적 창작정신으로 반추상(半抽象) 경향의 작품을 출품하는 탐구행위를 보였다.

1970년대에 접어들어서는 전통주의의 형식적 및 방법적 구속에서 대담하게 이탈하여 새로운 창조를 꾀한 현대차원회에 참가하며 그 연례전(年例展)에 파격적인 조형작품을 발표하기도 하였다. 그 파격적인 행위 중에는 화선지와 멋붓 대신에 붉은 동판(銅版)과 산소 용접기의 강렬한 화염을 조형수단으로 삼은 것 등이 있었다.

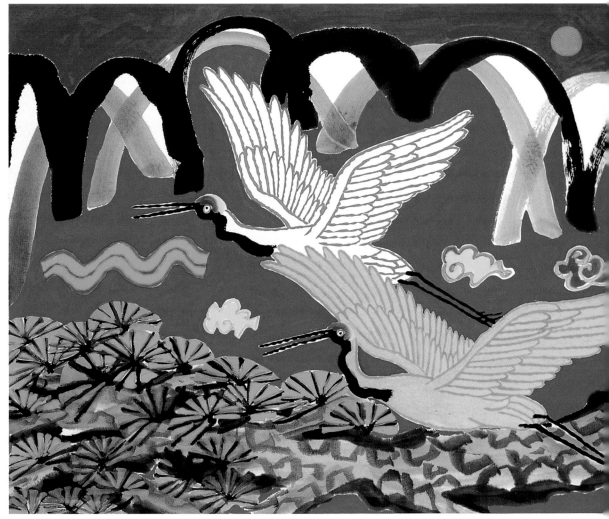

태양조의 찬가 순지혼합 70×110cm

그러나 그러한 시도적 내지 실험적 작품행위는 결국 이 작가의 끊임없는 예술적 모색의 한 측면이었고, 자신의 표현의욕의 다각적 행위였다. 그리고 그를 통해 그는 체험적 자기 확인을 쌓게 되었다. 그것은 그가 전통적 먹붓 작업으로의 의식적 회귀를 확실히 하는 단계에서 매우 소중한 요소로 작용할 수 있었으리라.

앞에서 말한 바와 같은 현대적 미학(美學)의 시도적 추구는 중요 전람회 출품작으로서 우리에게 접촉되곤 하였으나, 그때에도 그는 사실은 한편으로 전통적 먹붓 그림을 자신의 세계로 창출하기 위한 고심을 줄곧 병행하고 있었다. 그것은 종국적으로는 그 방향으로 자신을 정립시키게 되리라는 마음이 언제나 그에게 있었음을 말해 주는 것이기도 하다.

전통적 산수화(山水畵)의 테두리를 존중하면서 자신의 체험적 시상(視賞)과 감흥(感興)을 자신의 방식으로 전개시키는 풍경이 청사의 중심적 화제(畵題)들이다. 그 속에서 그는 묵필선(墨筆線)의 자유롭고 변화 있는 성격적 구사와 표현적 분위기의 구현, 그리고 적절한 담채(淡彩)와 농채(濃彩)의 효과를 곁들이는 자신의 작풍(作風)을 실현시키고 있는 것이다.

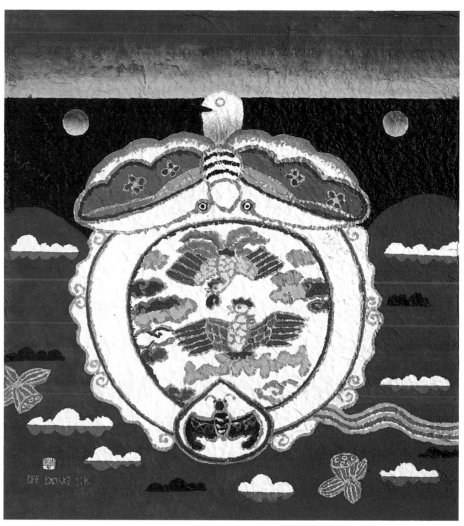

태양조의 천가 순지혼합 52×58.5cm

청사의 그 자연경(自然景)들은 다른 많은 전통화가들과 마찬가지로 대개 직접적 실경(實景) 스케치에 입각하여 이루어진다. 그러나 그는 어느 특정 실경(實景)이 시각적 재현에 머무는 것만으로는 만족하지 않는다. 과거의 산수화(山水畵)의 본질도 실은 그런 것이었다. 자연관조(自然觀照)의 객관적 시상(視賞)으로만 산수화를 그리는 것은 화가의 표현적 심의(心意)가 깃들지 못한 것이었기 때문에 정신성을 동반하지 못한다고 보았던 것이다. 때문에 필연적으로 화가의 예술적 의상(意想)이 곁들여지는 화면(畵面)의 내면성이 평가의 대상이 되었던 것이다. 흔히 말하는 사의(寫意)의 경지가 거기서 성립될 수 있었다.

무의미한 관념에서기 이니라 체험적 자연관조(自然觀照)외 직접적 감동을 바탕으로 한 그 사의(寫意)를 형상화시키는 것. 그것은 오늘날에도 전통회화에서 가장 중요한 핵심의 하나일 수 있으리라.

청사가 그의 현실적 자연경(自然景)들을 자신의 의상(意想)과 결합시킴으로써 단순한 실경주의를 극복하려는 것은 바로 그 전통적 사의(寫意)의 정당한 인식에서 비롯된 것이다. 그의 먹붓이 옛부터의 순수한 표현주의 기법인 파필(破筆), 파묵(破墨), ○墨 등의 협상성을 현대적 회화성으로 적절히 원용하는

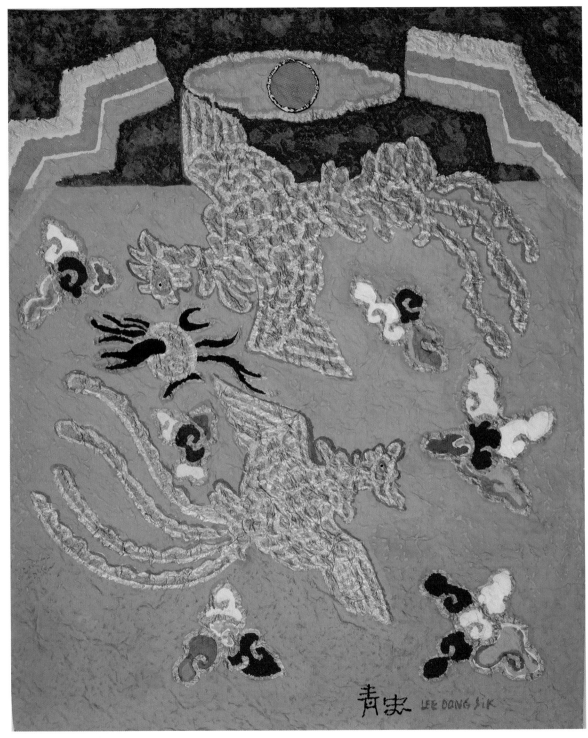

태양조의 찬가 순지혼합 62×51cm

파랑새의 환희 순지혼합 53×45cm

것도 이미 특별한 것은 아니라 하다라도 높이 사게 되는 일면이다.

　　그러면서 기법상의 안주(安住)를 거부하는 자세가 청사에게는 있다. 그는 더 많은 가능성을 향해 자신을 스스로 독려하고 있는 것이다. 그 점은 가령 눈 덮인 겨울 나무숲을 그 자체로만 화면(畵面) 가득히 펼치면서 은근한 색조와 설경(雪景)으로서의 질감을 현대적 수법으로 처리하는 것 같은 구체적 시도와 추구에서 잘 드러난다. 그렇더라도 그의 화면(畵面)에서는 기교적 과시나 우연성의 고려 같은 것이 의도되는 일은 없으며, 모든 작업은 분명성을 갖는다.

　　그리고 그 작품들은 이 작가의 순후한 성격적 심성(心性)이 받아들이고 또는 찾아가는 향토적 자연애(自然愛)의 풍성한 정감을 시각화시키고 있는 것이다.

월광곡 순지혼합 53×45cm

CHUNGSA LEE DONG-SIK and His Abundant
Expression of Emotions

Lee Ku-Yeol, Art Critic

Perhaps all painters of ability have their ultimate desire attuned to transcending traditional painting techniques and developing an innovative art spirit, aiming at enhancing their present creative activities. Meanwhile, they concentrate all their efforts on the development of a free and independent creative power of their own by expressing their own artistic world based on conventional painting techniques as well as sufficient experience and training.

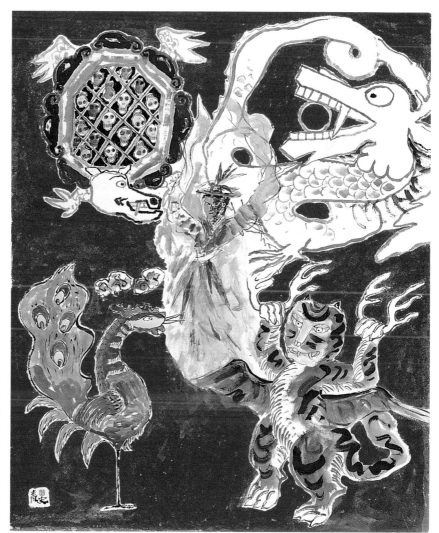

구원과 영광 순지혼합 132×165cm

In fact, it is this way that painters find the true meaning and value of art. It is because art is not merely craftsmanship and handiwork, but is involved with the movement of the spiritual world. The special features of Korea's traditional paintings lies in drawing the pictures chiefly with Korean black ink and brush.

The major factor contributing to identifying the dimension and level of the drawing is merely the expression shown on the Korean drawing paper. Of course, an effective and/or positive application of the additional coloring in either thin or thick shades is conducted in line with the primary expression of the theme, the nature of the theme and the level of art.

In other words, such additional coloring should harmonize with the primary expression and basic spirit shown by the use of Korean black ink and brush. Accordingly, it can be fairly said that the ultimate desire of many of the traditional painters lies in developing their own expression by using Korean black ink and brush.

Having devoted himself to improving his own painting ability for the past 20 years, Chungsa Lee Dong-sik attributes his successful painting career mainly to the development of a new, independent style

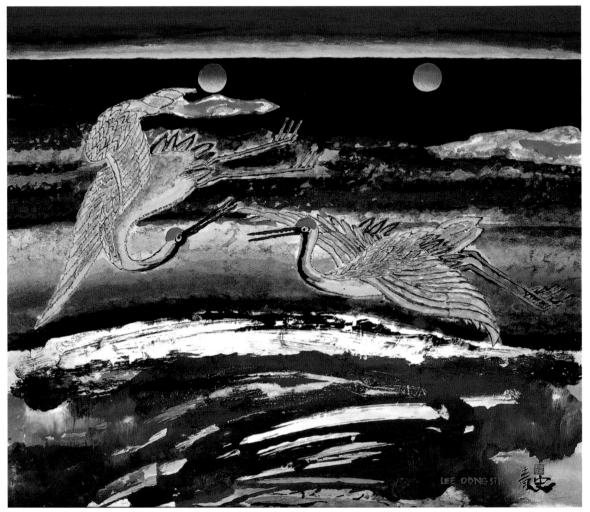

태양조의 찬가 순지혼합 69×80cm

of his own, using Korean black ink and brush. By saying the drawing technique uses Korean black ink and brush, I refer to the technique broadly, including how to use the brush, how to use Korean black ink and how to deploy the unique creation on canvas.

Having concentrated all his efforts on drawing the beauty of landscapes based on the principle of precise drawings, Chungsa Lee Dong-sik often participated in the National Art Exhibition and the Baik-yang Meet, displaying the half-abstract pictures of his own, which depict his spirit of formative art and his experimental creative world.

Beginning in the 1970s, he began to escape boldly from various conventional, formal and mechanical bindings, and then participated actively in the Modern Dimension Meet designed to develop a new creative world, displaying unprecedented formative arts at its annual exhibition. Of such unprecedented artistic works by him. the formative arts, produced by the use of red-colored copper plate and

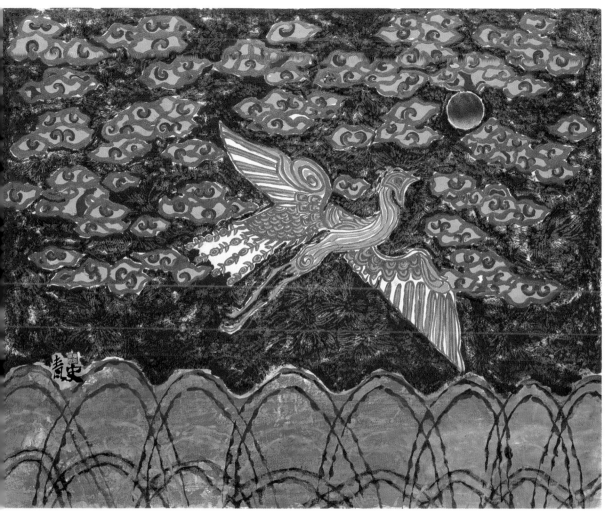

태양조의 찬가 순지혼합 53×45cm

the flare of the oxyacetylene welding machine in place of Korean black ink and brush, stand out.

However, such innovative works of his form only a part of his constant artistic activities and depict a part of his diversified expressive techniques. It is through such expressions that he has gradually cultivated himself. Perhaps these are the major factors that have contributed to making him concentrate on traditional arts by using Korean black ink and brush.

His desire toward the arts described above is fully shown through his works displayed at the major exhibitions. By closely viewing such works of his, we can recognize the fact that he tried to erect his own artistic world through the drawings made with Korean black ink and brush. It is clear from such works that he is prepared to specialize in such paintings.

A major theme of Chungsa's paintings stands out in the beauty of landscapes which depict the traditional drawings of mountains

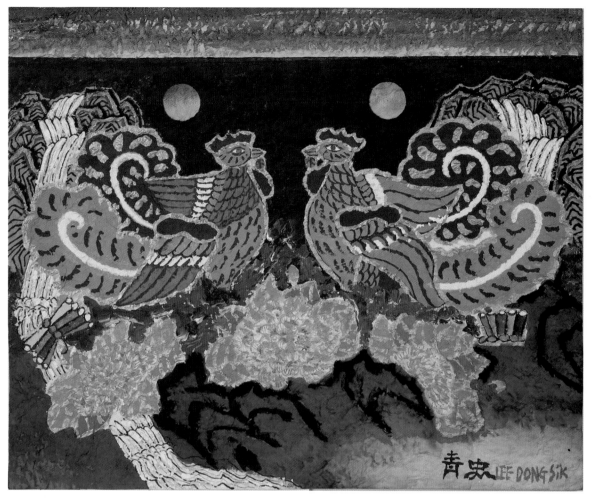

태양조의 찬가 순지혼합 45×39cm

and rivers combined with his experimental sense and emotion. Such landscapes, consisting of subtle expression drawn with Korean black ink and brush plus properly thinned and thickened colors, enable him to develop his own art style.

As in the case of all other traditional painters, Chungsa concentrated all his efforts on drawing the scenery of landscape as it is. However, he was not satisfied with the superficial drawings which were popular in the past. He believed such superficial drawings always lack the soul of the artist. Therefore, he came to accent the internal contents of the drawings which carry the will of the paintings. Thus, he was successful in reaching the stale of so-called painting will.

If can be fairly said that the ultimate goal of all present painters lies in achieving such a painting desire based on experimental contemplation and direct emotion, instead, of drawing meaningless, superficial drawings. Because of such a recognition of traditional

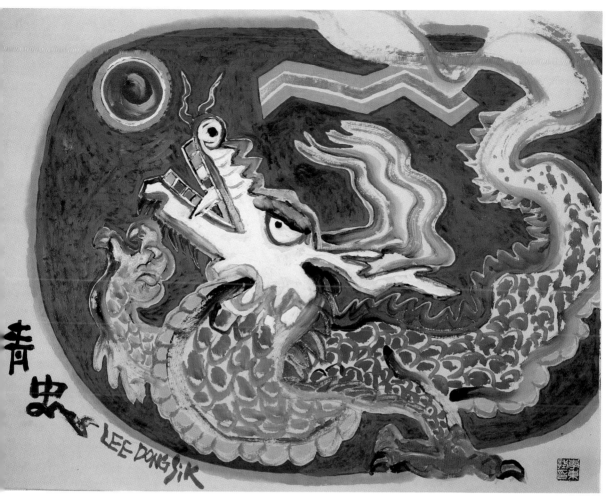

비룡 71×60cm

painting desires Chungsa successfully escaped from the drawing of superficial landscapes, and thus added his soul to the drawing of virtual landscapes.

It should be highly appreciated that he has applied to the traditional painting styles such painting techniques as Papil(broken brushing), Pamuk(broken black inking) and Paemuk(sprinkling of ink) after modifying them for use in modern painting. However, we don't find him clinging to one painting technique. He is always pushing himself to develop new techniques.

Ample proof lies in the fact that he often draws a winter landscape depicting the river and trees covered with snow, using the modern painting technique of subtle color shade. However, there is no sign on the canvas that he is willing to parade his painting technique, and the theme of his work is always clear.

Such works of his explain that he has abundant emotion toward the native land where his spirit is always oriented.

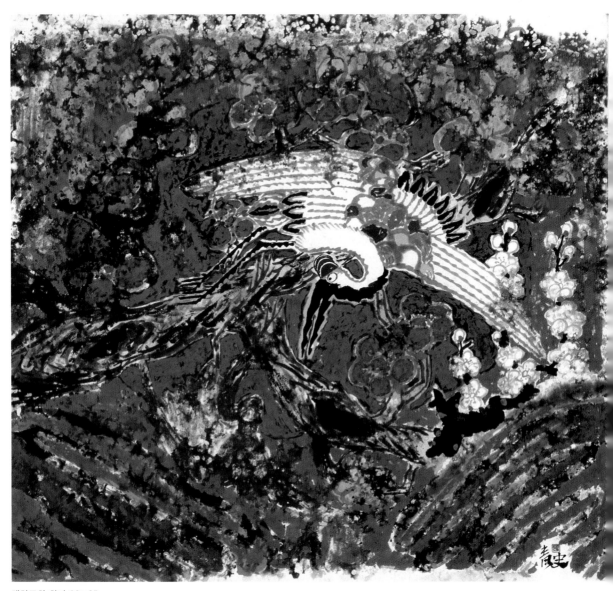

태양조의 찬가 80×65cm

환희(사랑의 노래) 순지혼합 78×78cm

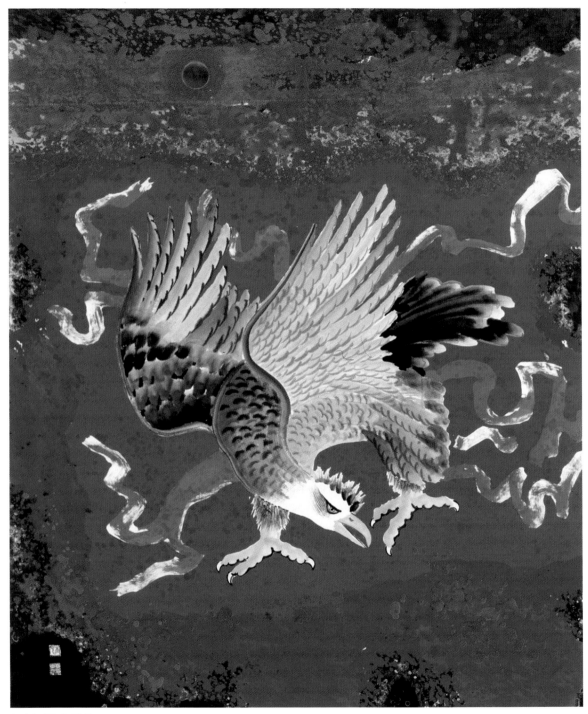

승리의 감동 순지혼합 65×53cm

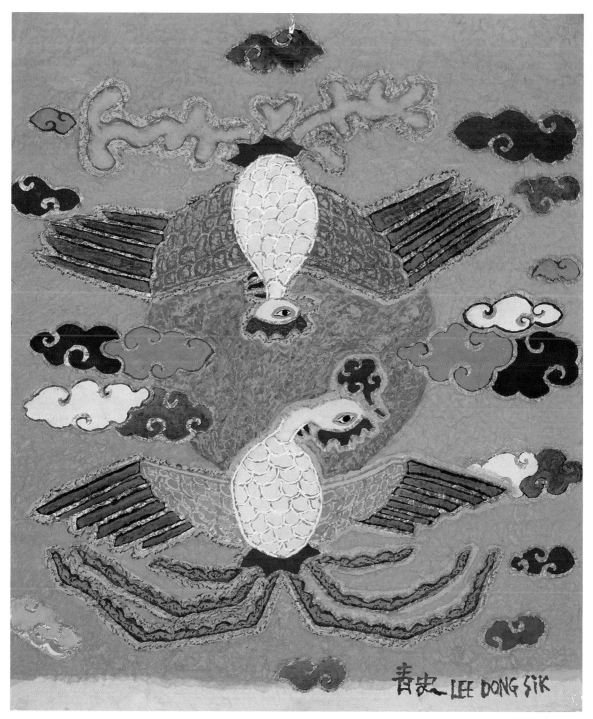

태양조의 찬가 순지혼합 72×60cm

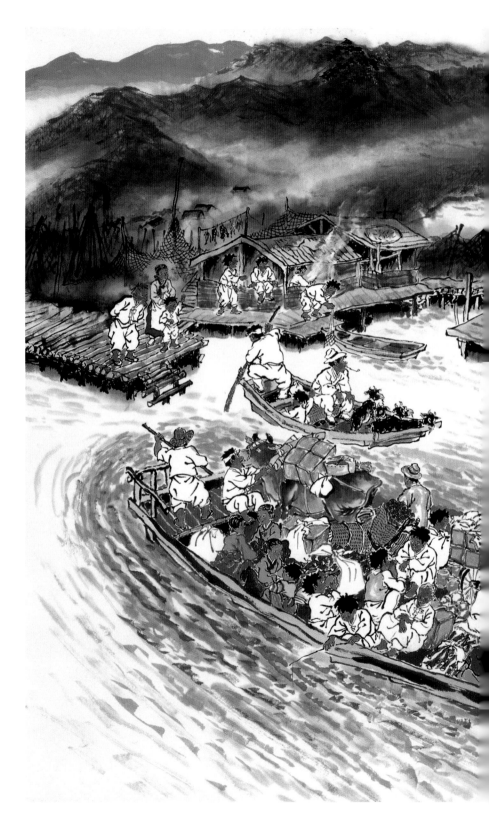

나룻배 69.5×100.5cm
국립중앙박물관 소장

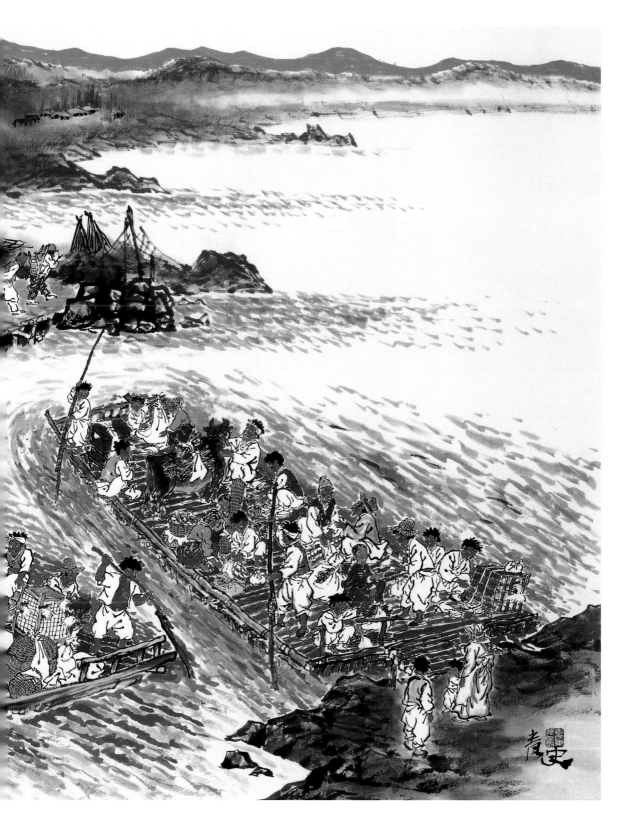

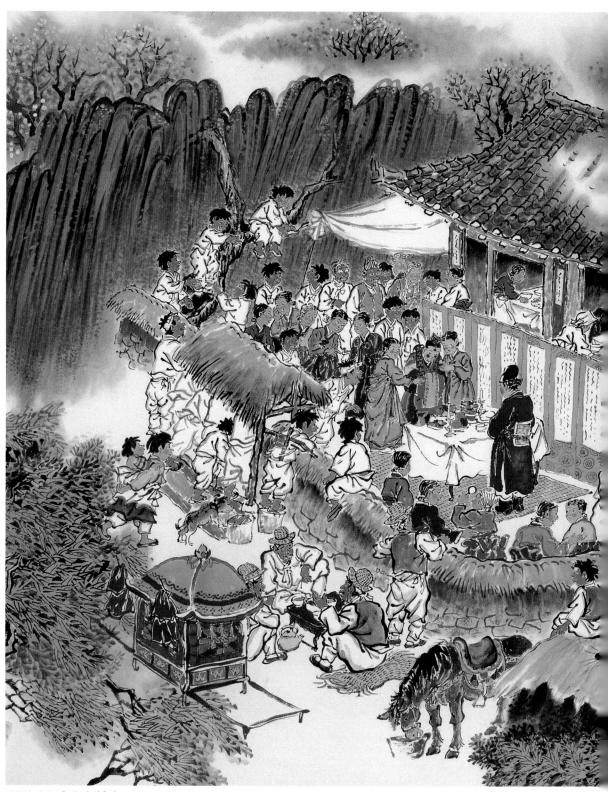

사랑의 찬가 ‘혼례’ 순지혼합 69.5×100.5cm

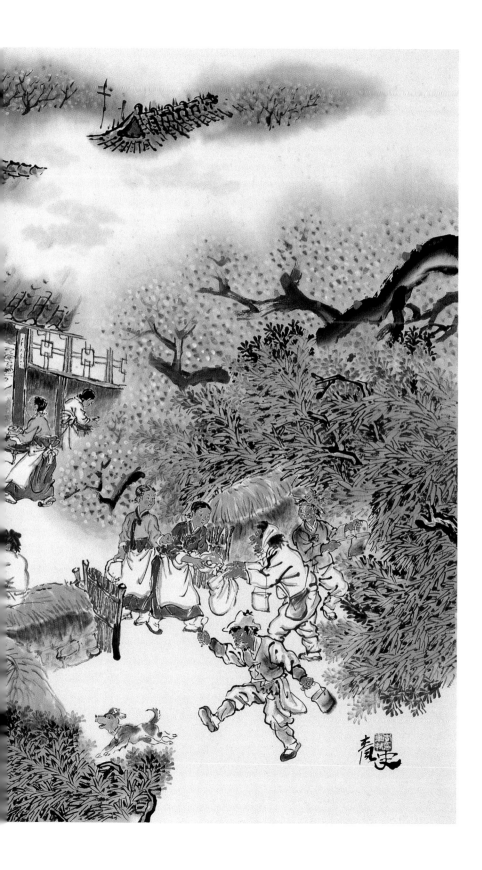

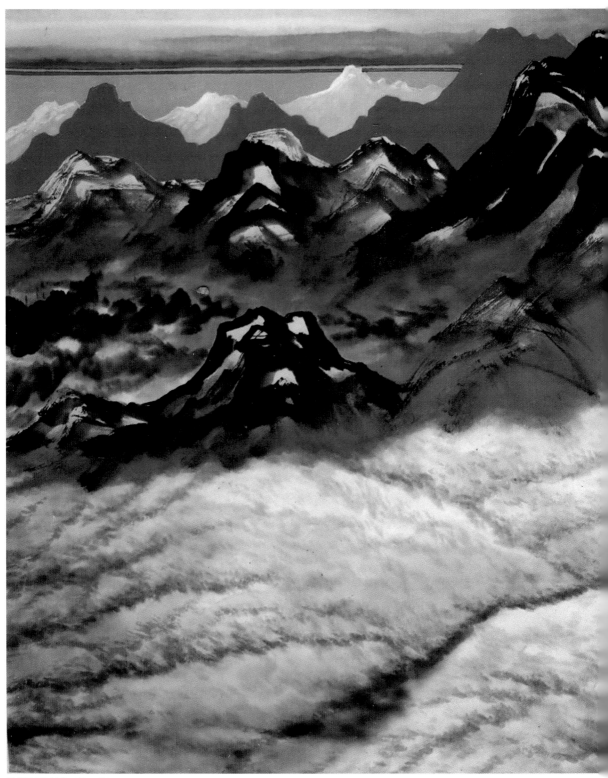

운해도 M100호 167×101cm

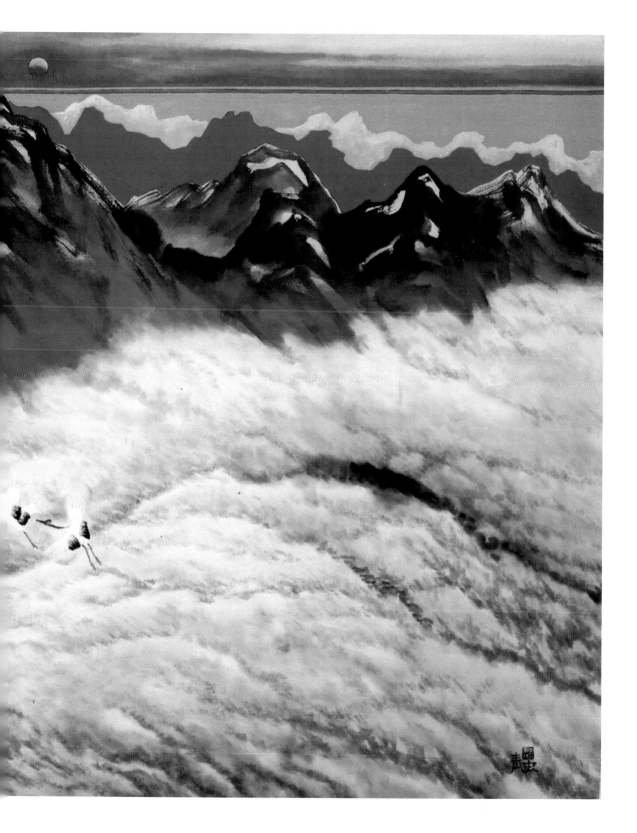

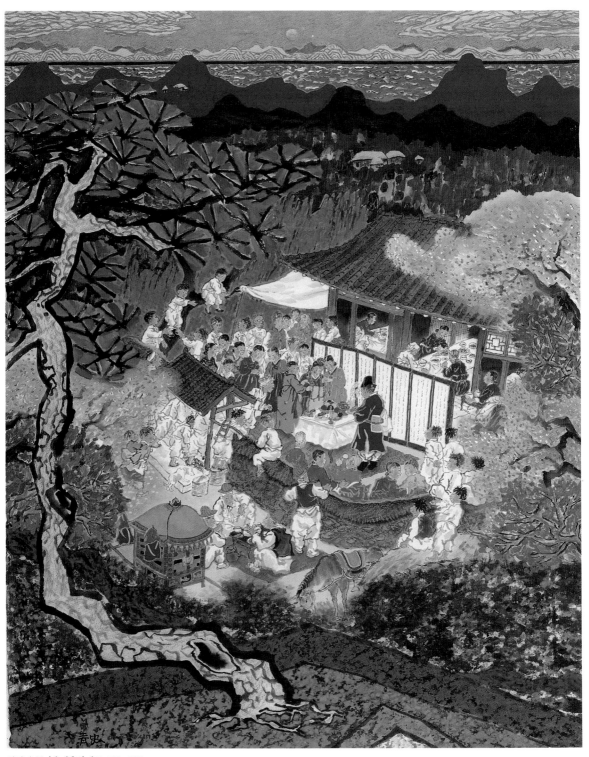

잔치날 군지유채혼합재료 162×130cm

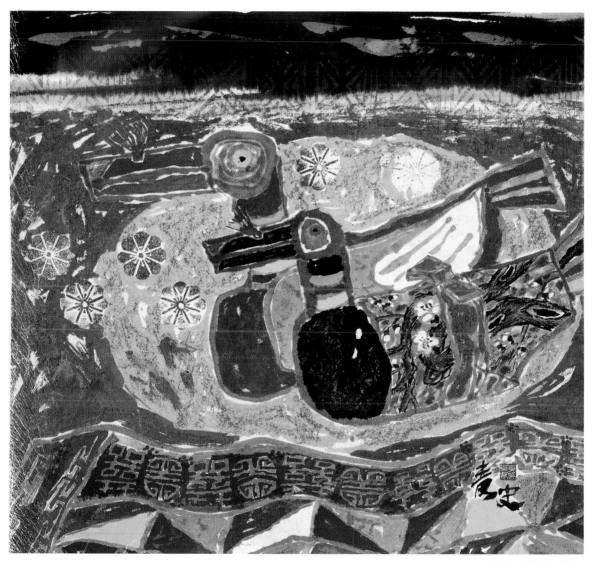

우리 의식의 정명한 형상언어

유석우(미술시대 주간)

　많은 작가들이 현대성이라는 모호한 개념에 천착한다. 그러다보니 회화이 본령이 소멸되고 의식의 흉내같은 정체불명의 그림들이 양산되는 경향이 많다. 특히 '한국화'에 있어서 이런 현상은 더욱 심한 것 같다.

　'전통'이라는 것은 고루한 개념으로 인식되고 '우리의 것'다운 조형이나 필법은 도외시한 채 서구의 것을 모방하다 보니 정말 우리의 의식, 우리의 개념에서 출발한 정통의 한국화가 드문 현실이기도 하다. 물론 회화도 시대의 조류에 상응해야 한다.

　우리의 일상적인 옷차림이 한복에서 양복으로 자연스럽게 바뀐 것처럼 회화의 양식도 현대감각에 맞게 변화되는 것은 당연하다. 그러나 우리의 의상이 바뀌었을

Lee Dong Sik 53

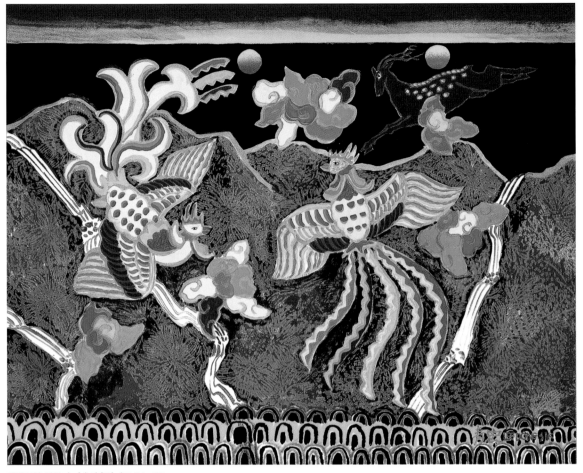

태양조의 찬가 순지유채혼합재료 54×67cm

뿐이지 사람 자체가 바뀐 것은 아니다.

　　정신과 몸은 그대로인데 겉옷이 바뀌었다고 해서 그 정신과 육체의 본질이 옷을 따라 바뀌는 것은 아닐게다.

　　오늘의 우리 회화는, 특히 한국화의 그런 본질은 지키는 맥락에서 이루어져야 한다고 생각한다. 우리의 것을 지키며, 우리의 것에서 발상된, 우리의 것을 더 확산시키고 승화시키는 의식에서 이루어져야 된다는 것이다. 그렇지 않다면, 서구 회화적인 쪽으로 모습이 비슷해져간다면 굳이 한국화라는 명칭을 붙일 필요가 없다.

　　청사 이동식의 작품세계에 대해 말하기 전에 이런 서설을 나열한 것은 바로 작가야말로 우리의 것을 지키며 우리 것다운 소재와 기법을 가지고 현대양식에 당위성 있게 접목시킨 작가이기 때문이다. 그의 화업 30년을 통하여 면면히 흐르는 것은 우리의 것에 대한 깊은 애정과 연구, 그리고 그것을 깊고 넓고 높게 승화해낸 의지와 의식이다.

　　호방하고 장려한 산수화 우화적이며 상징성 짙은 동물그림, 서정성 짙은 우리의 생활그림, 고분벽화의 단면같은 느낌의 추상작품, 그리고 근래 그가 시도하고 있는 형상적 표현주의의 그림들은 전통과 현대를 의식이나 기법에서 포괄하고 있으면서 현대적 회화성을 찾아내어 용해한 것이다. 구호적이거나 개념적이 아닌, 진정한 우리의 역사적 상황에 관심을 갖고, 우리의 고유문화를 비롯한 민

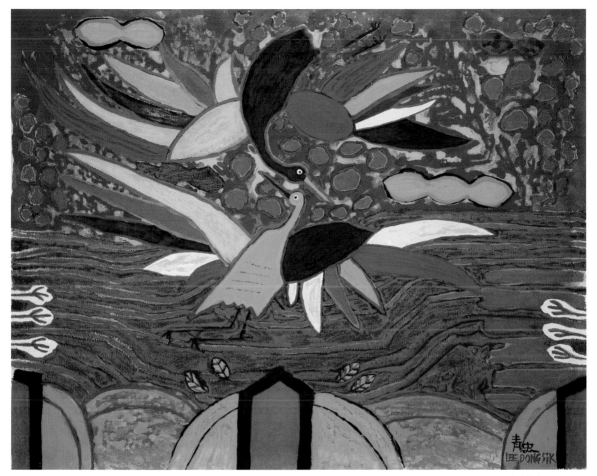

태양조의 찬가 순지혼합 65×53cm

족의 애환에 애정을 가진 의식에서 출발한 조형세계를 지닌 작가라 하겠다.

그의 작품의 모티브는 그래서 관념적인 것이나 전통의 답습에서 얻어지는 것이 아니다. 역사와 연결된 오늘의 삶과 변함없는 우리나라의 풍광, 그리고 어깨를 맞대고 사는 우리들의 모습, 이야기인 것이다. 그것은 그가 산수를 그리든 동물이나 꽃이나 인물을 그리든 또는 풍속도를 그리든 추상을 그리든지 간에 관계없이 맥맥히 그의 의식에 숨 쉬고 있는 요체적 모티브이다.

회화의 조형성에 대해서, 그것을 일체감으로 떠오르게 하는 형상성에 대해서 또 그것을 구현해 내는 표현기법에 있어서 이 작가만큼 진지하게 실험과 모색에 노력해온 작가도 많지 않다. 그가 보여주는 조형세계는 단순한 테마의 언어화된 펼침이 아니라 현대 한국화가 다다를 수 있는 온갖 방법론, 개념과 의식의 형상화에 역점을 둔, 그러면서도 한국화의 본령을 이루는 채묵의 효과적 배합에까지 초점을 맞춘 작업인 것이다.

어눌한 듯하면서도 진미가 느껴지는 선의 흐름, 자연과 인간의 모습과 생동이 그대로 전해져 오는 살아있는 화면은 묵채의 강렬하고 완곡한 활용을 더하여 청사 회화의 진수를 유감없이 보여준다.

고전의 교과법에 충실하면서 그 이후에 자신이 연마하고 습득한 조형적 기예로 보는 이의 마음을 끌어당기는 매력을 갖게 된 것은 작업에 대한 엄밀한 자체 검증과 성실한 자세에 의한 결과라고 보겠다.

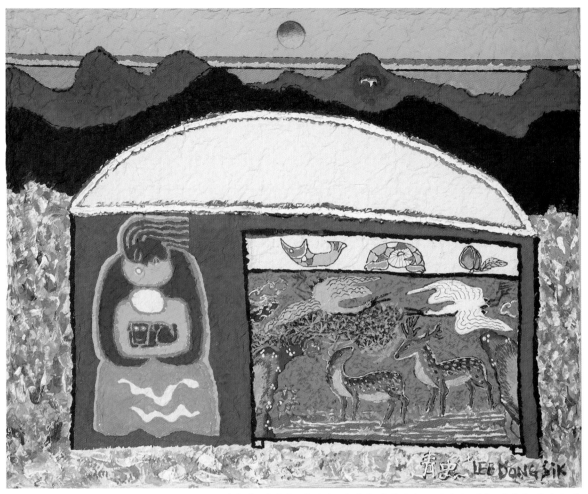

애전 순지혼합 65×53cm

역사성, 사회성, 자연성, 거기에 인간적인 긍정적인 깊은 시정과 낭만과 우수를 지니며 보는 이를 그 세계에 동화시키는 것이다. 그의 작품을 대해 보면 그림이란 단지 손의 기능에 의해서 이루어지는 것이 아니라 마음에서 출발하여 정신의 손과 눈에 의하여 비롯되고 이루어지는 것임을 깨닫게 된다.

작가의 정신이 화면과 하나가 되어 내면의 식과 사상을, 삶에 대한 모든 개념과, 현실에 대한 긍정적 수용관 애정을, 그래서 미래로 연결되는 희망과 기대를 조형이라는 메시지를 통하여 표현하게 됨을 알게 된다.

청사 이동식의 작품은 설화적이며 서정적이다. 자연성이 짙고 인간적인 분위기가 주류를 이룬다. 모든 자연, 사물, 인간이 표현되어 나오면서도 산문적이기 보다는 시적인 쪽에 가깝다. 정연한 서사시를 읽는 것 같기도 하고, 한 편의 서정시와 전원시를 대하는 것 같기도 하다. 잘 농축된 핵심적 테마와 부사역할을 하는 색감과 필선의 효용의 두드러진 화면을 보여주게 되는 것이다.

우리 민족의 고유한 품성과 의식을 표현하기 때문에 동양적이기도 하고, 현대의 자연과 인간상을 감각적인 센스로 수용하여 해석해내기 때문에 현대적이기도 한, 말하자면 전통양식과 현대양식의 조화된 조형언어를 보여주는 작업을 그는 30년 동안 해오고 있다. 그래서 그는 한국적 서정의 원형을 탐구하는 작가 정신이 투철한 것으로 평가되고 있는 것이다.

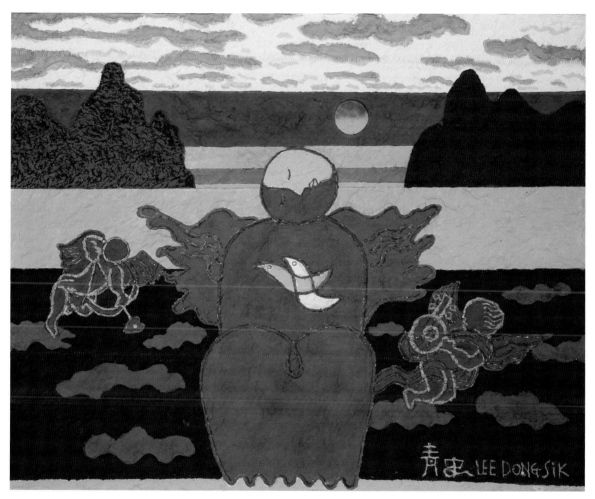

애전 순지혼합 65×53cm

　화가는 장인이면서 하나의 창조자이다. 그래서 단지 장인으로만 머무는 작가의 작품은 생명력이 없다. 그 화면의 생동하는 생명력을 위하여 그는 끝없이 실험하고 탐구한다. 그런 연유로 그의 화풍은 독특하다. 소위 우리 미술의 양대 주류를 이루었던 남화나 북화의 어느 계열에도 속해 있지 않다. 물론 그 역시 동양화의 근간이랄 수 있는 먹과 붓을 중심으로 작업을 한다. 진묵을 즐겨 쓰지만 준법은 전래의 것을 많이 벗어나 있다. 표현되어져 나오는 산수나 나무, 집, 꽃들도 관념적 동양화에서 우리가 흔히 보았던 것들과는 아주 상이하다. 인상적이고 표현성에 역점을 둔 화면들이다. 현대 풍속도나 생활 그림도 역시 그렇다.

　넓게 보아 그의 작업은 대부분 구상계열에 속한다. 그러나 더 명확히 표현한다면 형상성에 역점을 둔 표현주의, 혹은 신사실주의 계열로 분류될 수 있다. 그는 재료에 있어서도 전통적인 것과 현대적인 것을 병용한다. 진무그 진채와 한지를 주로 쓰지만 아크릴도 쓰고 나무, 쇠판을 화판으로 사용하기도 한다. 이 시대의 화가라는 것은 어떤 전형의 틀에 얽매여서도 안 되고 재료 문제같은 것에 너무 천착되어도 바람직하지 않다는 것이 그의 생각이다.

　붓이 지나간 그의 화면을 보면 '활필'이라는 것을 떠올릴 만큼 선이 굵고 힘차다. 그러면서도 그런 작가들의 취약점이기도 한 정밀묘사나 세밀작업의 솜씨

농가 순지혼합 70×70cm

도 그에 못지않다. 그것은 그만큼 이 작가가 조형기예를 제대로 연마해 냈다는 반증이기도 하다. 이 작가가 어느 날 갑자기 현대적 작업으로 뛰어든 게 아니라 우리의 전통적인 도제수업을 거쳐 문인화, 전통산수, 화조, 인물화, 민화 등을 공부한 끝에 비로소 자기의 독창적 세계를 구축해낸 것이다. 그래서 그의 화면은 어떤 테마 대상을 그려내도 자신감에 넘치는 붓질과 색채감에 의해서 이루어졌음을 느끼게 한다.

그런 전통기법에서부터 출발하여 정확한 스케치에 의한 우리나라 자연의 실경적 재표현에 열중했고, 잠시 금속을 매재로 하는 파격적인 추상작업들을 보여주기도 했다. 동판과 산소용접의 화염을 조형수단으로 삼은 실험적인 작품을 선보인 것이다. 그러다가 70년대 후반부터 그는 한국적 정한의 세계로 들어선다. 한국인의 해학과 기지와 애환과 의식을 담은 풍속화의 세계에 몰입한 것

이다.

그의 풍속화는 두 가지로 분류된다. 민화와 설화성이 바탕을 이룬 것에 전원적이고 향토성이 짙은 풍경을 농밀한 색채감으로 살려낸 계열과 현대인의 고뇌, 우수, 사랑, 비애 등을 어떤 형상을 전치시켜 상징화하는 계열로 분류할 수 있다. 전자가 다분히 우리 전 시대의 생활양식과 민족감성의 취향을 담담하게 또는 유모러스하게, 그리고 신솔하고 실감나게 표현한 선원적이고 목사적이고 우화적인 생활속의 모습이라면 후자는 말하자면 근작들은 현대인의 복잡한 의식, 그러면서도 순수의 원초적 본성을 회복하기 위한 현대인의 갈망이 여러 가지 형태로 상징화되는 모습이라고 하겠다.

그의 화면에 등장하는 대상도 다양해졌다. 석불, 인간, 새, 동물, 해와 달, 풀, 꽃, 강, 나무, 돌, 집 등인데 그는 이런 대상들을 가지고 단순한 풍경이나 풍물화를 그려내는 것이 아니라 개체마다 상징적 의미를 부여하여 전체의 화면을 구상한다. 동물을 재해석해낸 것들도 마찬가지다. 초기의 사실적 묘사가 아닌 다분히 분해되고 추상화된 동물의 형태를 빌어 그것이 지니고 있는, 또 지향하고 있는 상징의 메시지를 찾아내 보여준다. 강렬한 파필, 파묵, 발묵, 채색 등에 의해 그 언어들은 힘차게 떠오른다.

이미 청사 이동식에게 있어서 조형의 전형성이나 양식이라는 것은 얽매일 수 있는 규제가 될 수 없다. 구상과 추상이라든가, 전통과 현대라든가, 동양적이

반달초가 순지혼합 79×79cm

든가 서양적이라는 문제는 물론 원근법, 선묘법 구성 등에 대해서도 그는 아주 자유로워졌다고 볼 수 있다. 그것은 그가 회화에 있어서 정석적 이론을 무시한다거나 잘 모른다는 의미가 아니다. 그만큼 정석을 연마해낸 작가도 흔치 않다. 오히려 그런 정석이론을 다 습득해낸 연유로 그는 회화의 구성과 조형법에서 자유자재한 전개를 보여줄 수 있다는 뜻이다.

관념적 세계를 거쳐 실경의 세계를 탐구하다가 이제는 인간과 자연의 본질을 문학성 짙게, 또 지천명을 넘어서서 화면의 운율을 보여준다. 그런 것들이 화음을 이루는 그의 화면은 자여노가 인간이라는 큰 명제의 완성을 향하여 역동하고 있다. 그리하여 현대 한국화의 한 지평을 열기 위하여 혼신을 다하는 그의 열정은 숙명같은 화업을 통하여 진면목을 보여주게 될 것이다.

예술가는 늘 새로이 시작하고, 그것을 허물고 또 다시 시작하는 것이다. 그역시 그런 되풀이의 작업 속에서 모색과 실험의 바퀴를 굴리며 걸어가리라 믿

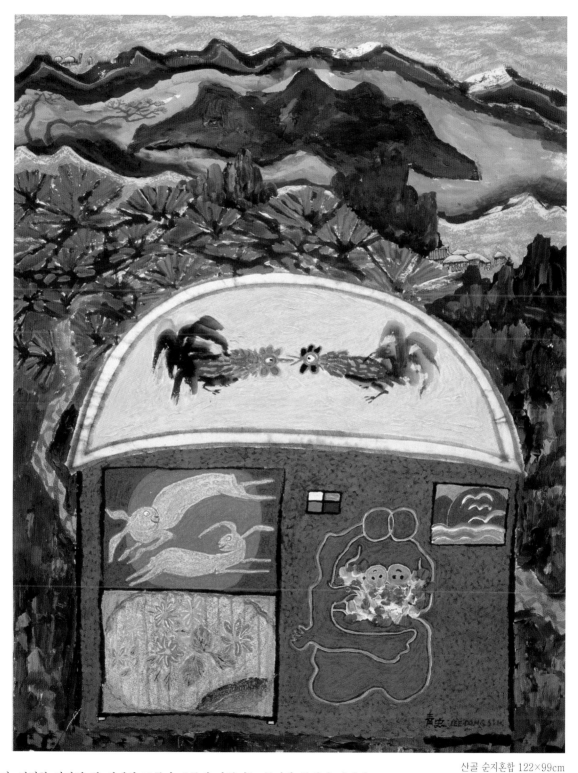

산골 순지혼합 122×99cm

는다. 진정한 작가란 한 시대의 조류나 흐름에 나부끼는 무명의 풀잎이 아니기
때문이다.

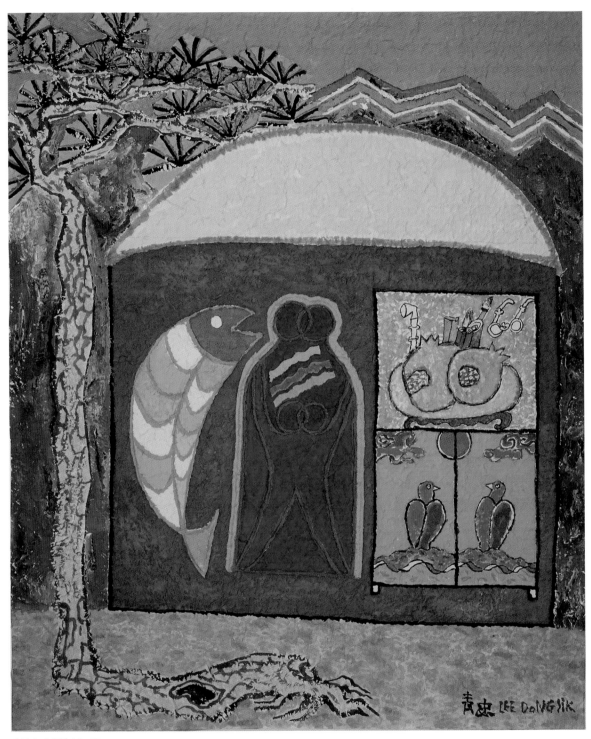

애천 순지 혼합 92×76cm

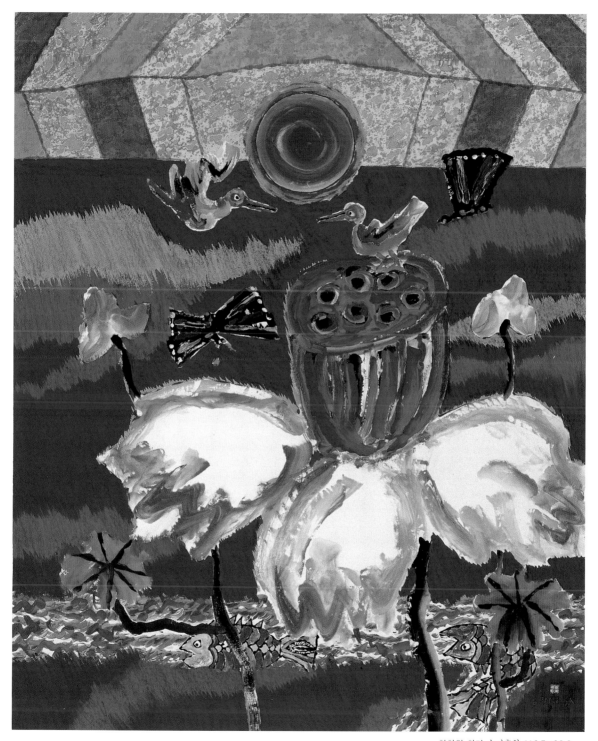

환희의 찬가 순지혼합 116.7×90.9cm

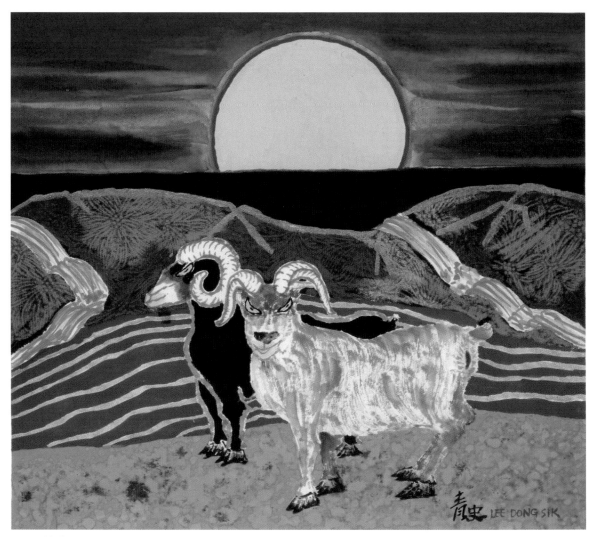

초원 순지혼합 72×60cm

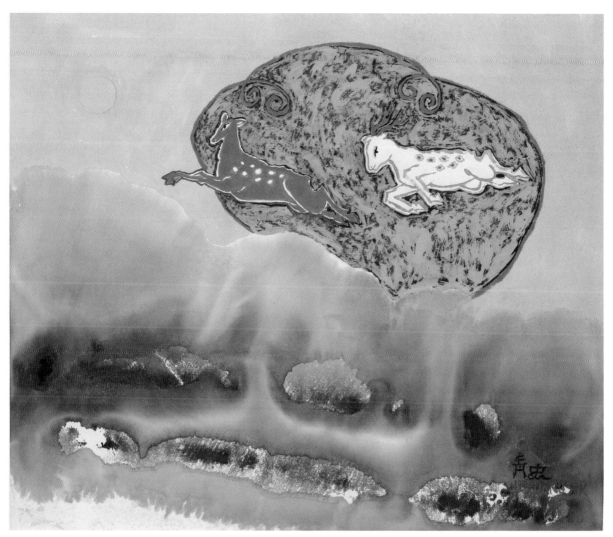

저 눈밭에 사슴이 순지혼합 55×47cm

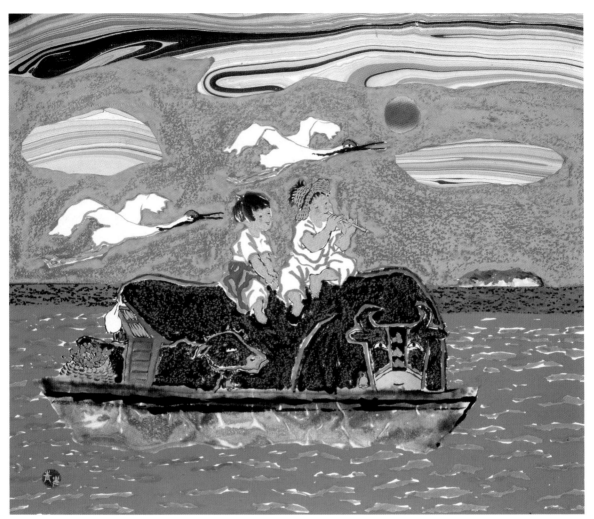

낙원을 향하여 순지혼합 53×45cm

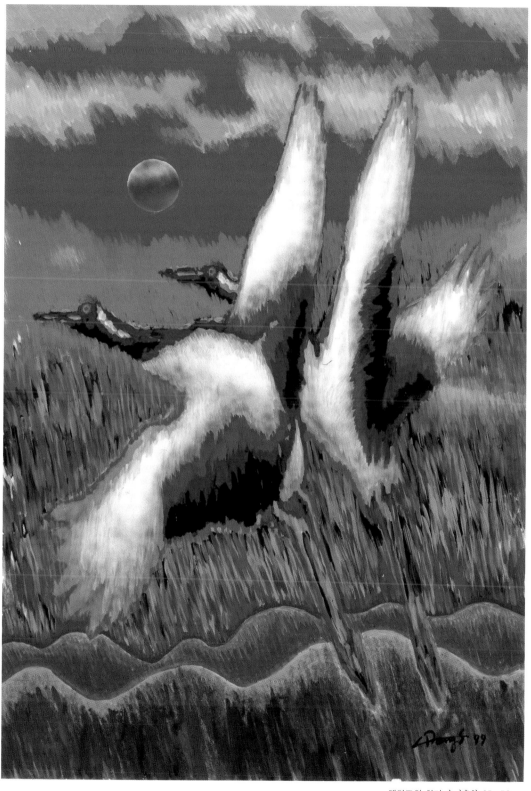

태양조의 찬가 순지혼합 65×53cm

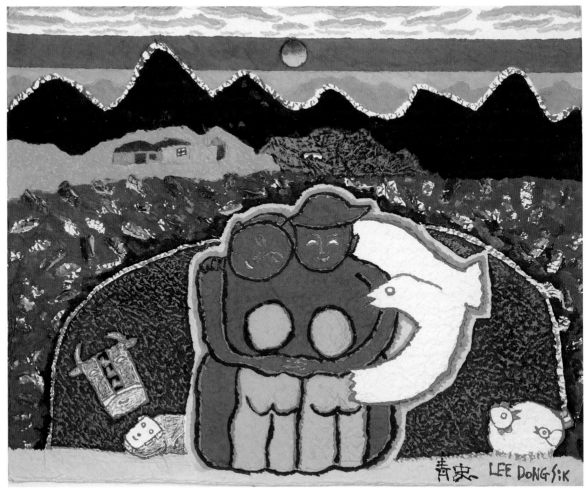

애천 순지혼합 65×53cm

보이지 않는 것을 그리는 힘

황주리(여류화가) 미술시대 2008년 10월호 Art News

청사 이동식의 개인전이 MANIF(서울국제아트페어) 초대로 예술의 전당에
서 전시된다. 샤갈의 그림이 그렇듯 청사 이동식의 그림은 이 현실세계를 넘어
선 종교적인 색채를 지닌다. 태양조의 전신인 학은 내면에 남아있는 어둠을 밝
은 빛으로 키워내는 신비로운 동물의 상징이다. 우리들 영혼의 세포 하나하나에
빛을 더해주는, 행운을 의미하는 학의 이미지는 그의 그림 속에서 우리에게 주
어진 단 한 번의 인생이 얼마나 귀하고 소중한 것인지를 일깨워 준다.

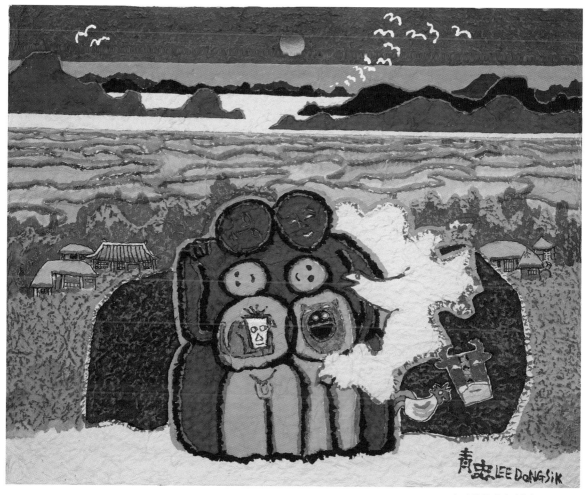

청사 이동식, 보이지 않는 것을 그리는 힘

우리 시대의 대표적인 풍속화가로 불리는 청사 이동식은 그림을 굉장히 잘 그리는 화가다. 사물을 눈에 보이는 그대로 잘 그리는 일은 화가로서 당연한 일 일 것이다.

청사의 경우 그림을 잘 그린다 함은 지나간 과거의 풍속들과 오지 않은 미 래를 상징하는 보이지 않는 풍경들을 세세하게 그려내는 뛰어난 시각적 상상력 을 일컬음이다.

내게 그는 '뛰어난 동양화가'라거나 '우리 시대의 대표적인 풍속화가'라는 남들의 부르는 명칭 이전에, 어린 시절 내게 그림을 가르쳐 준 첫 번째 스승이 다.

내 어린 눈에 청사는 못 그리는 게 없는 신비한 마술사였다. 세상에 있는 것 들만 잘 그리는 게 아니라 귀신이나 보이지 않는 바람이나 소리 같은 것도 기막 히게 그려내는 만능 그림쟁이라고나 할까? 아마도 그건 손끝으로 그리는 손재 주의 세계가 아니라 그 천부적으로 타고 난 세상과 사물에 대한 입체적인 상상 력에서 비롯되는 것일 게다. 그가 그린 수많은 풍속도를 들여다보라. 김홍도와 신윤복과 장승업이 살아 돌아올 것만 같은 붓놀림과 역동적인 상상력의 세계가 그의 그림 속에 존재하지 않는가?

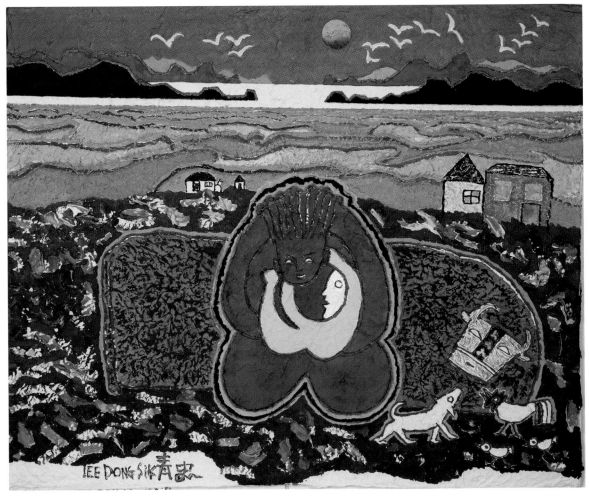

농가의 들녘 순지혼합 65×53cm

연 날리는 아이들, 산골 마을과 어촌의 사람 사는 풍경, 초가집 속의 삶의 이야기, 가마타고 시집가는 날 풍경, 친정 가는 날의 설레임, 새해 외가집 가는 날의 즐거움 등, 청사의 그림 속에는 없는 것이 없다. 우리가 오래도록 잊고 살았던 가난하지만 따뜻했던 마음들이 서린 정겨운 삶의 이야기들이 그의 그림 속을 가득 채우고 있다.

추석 대목 장날의 풍경을 이렇게 실감나게 그려낸 현대 화가는 다시없을 것 같다. 그림을 오래도록 들여다보면 상인들과 사는 이들이 온갖 물건들을 흥정하는 소리, 시장 한복판에 앉아 먹는 국밥과 순대에서 모락모락 피어오르는 음식 냄새, 없는 돈을 모아 아이들 추석빔 옷을 사러 나온 우리네 어머니들의 모습, 사는 삶이나 파는 사람이나 쉽지 않은 삶의 애환들 속에 오가는 정겨움이 느껴진다.

도시의 삭막한 삶속에서 성장한 젊은이들에게 청사의 그림은 놀라운 추억의 세상이다. 세상사 모든 것을 아우르는 그의 그림은 '세속의 만다라'라고나 할 총체적인 세계를 그려낸다. 재미있는 것은 그렇게 풍속도를 훌륭하게 그려내는 그가 세속에만 머무르지 않는 영혼의 세계를 지향한다는 점이다. 이전의 그의 풍속화들은 소박하고 질박한 그릇에 담은 서민의 애환을 실감나게 그려냈다. 그

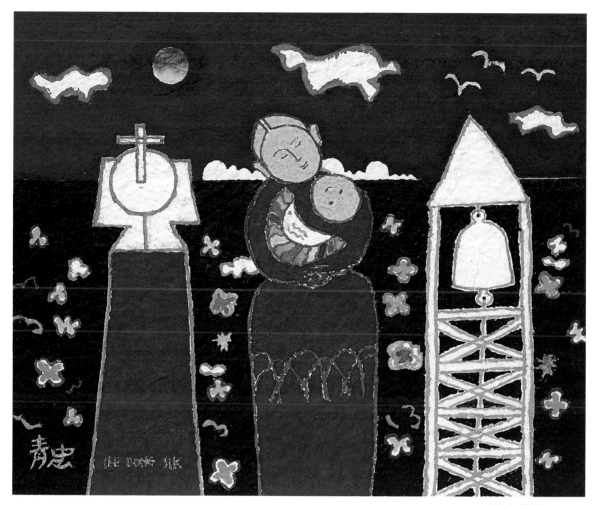

러다가 갑자기 화려하고 눈부신 민화적 색채와 형태가 그의 그림 속에 등장한다. 연작 '태양조의 찬가'는 바로 찬란하게 빛나는 원색의 색조로 그려낸 영혼의 세계이다. 태양조란 구원과 영광의 메시지를 담은 영험한 새로 일컫는다.

그 태양조의 형태가 민화적인 색채로 그의 그림 속에 처음 나타나기 시작하는 건 '친정 가는 날'이나 '새해 외가 가는 날'처럼 희망찬 새해가 시작되는 풍속도에서 부터가 아닐까 한다. 마치 크리스마스카드를 받는 행복한 기분으로 그의 그림을 감상해본다.

민화적 색채를 짙게 띠는 '태양조의 찬가' 연작 중 '꽃상여'라는 제목이 붙여진 그림 앞에서 나는 잠시 숨을 멈춘다. 단청색으로 찬란하게 장식된 꽃상여를 나는 직접 본 적은 없다 하지만 꽃상여라는 이름이 불러내는 상상의 이미지만으로도 가슴 한구석이 저려온다.

언제였을까? 한 15년 전 쯤이었을까? 내가 뉴욕에 살던 시절, 한국에 잠시 다녀가던 어느 여름 인사동에서 우연히 청사를 만났다. 반가운 마음에 차나 한 잔하자고 들어간 찻집에서 나는 청사가 아끼고 사랑하던 누군가의 죽음을 들었다. 아마 그때 그는 꽃상여를 마음속으로 이미 그리고 있었는지 모르겠다. 그는 꽃상여 그림에다 이렇게 적고 있다.

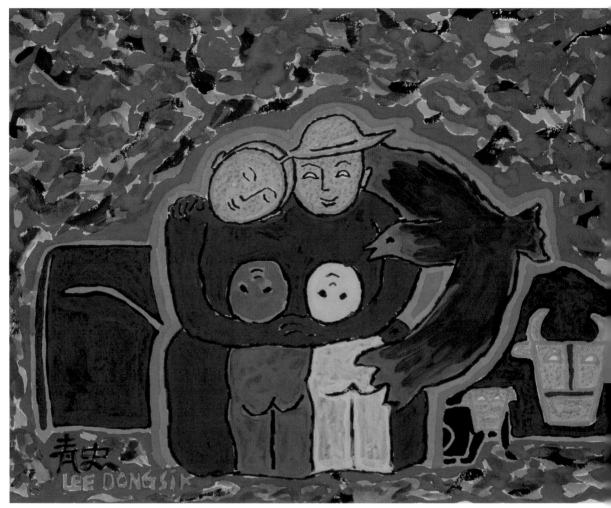

애천 순지혼합 33×25cm

'사랑하는 사람이 영원히 떠났다. 생명과 죽음을 관통하는 영겁의 힘, 힘차고 빛나는 새로운 생명의 부활을 노래하고 싶다.'

샤갈의 그림이 그렇듯 청사 이동식의 그림은 이 현실세계를 넘어선 종교적인 색채를 지닌다. 태양조의 전신인 학은 내면에 남아있는 어둠을 밝은 빛으로 키워내는 신비로운 동물의 상징이다. 우리들 영혼의 세포 하나하나에 빛을 더해주는, 행운을 의미하는 학의 이미지는 그의 그림 속에서 우리에게 주어진 단 한 번의 인생이 얼마나 귀하고 소중한 것인지를 일깨워준다. 나는 누구이며 어디서 와서 어디로 가는지? 그는 그런 존재론적 질문을 학의 이미지를 빌어 그림을 통해 풀고자 한다.

그는 말한다. 우리의 닫힌 마음을 활짝 열고 타인을 자비의 마음으로 대할 수 있다면 자신의 허물을 덮듯 타인의 허물을 덮어줄 수 있다면, 그렇듯 학의 정신으로 우리의 마음을 정화할 수 있다면, 이 세상은 얼마나 아름다울까?

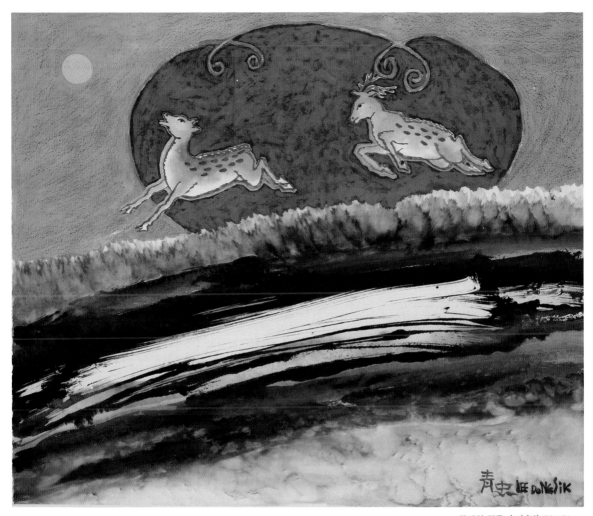

광야의 질주 순지혼합 72×61cm

 늘 그렇듯 세상은 시끄럽다. 거짓이 참보다 더 빛나는 이 유혹의 시대에 살면서, 밝고 바르고 참되며 어진 학의 자태를 닮는 일은 또 얼마나 어려운 일인지에 관해 청사 이동식은 고뇌한다. 그리고 그는 꿈꾼다. 학처럼 마음이 깨끗한 수많은 사람들이 이루는 세상, 밝고 평화롭고 의로운 세상을 위하여 오늘도 열심히 살아가는 사람들의 공동체를 꿈꾼다.

 드디어 그는 찬란한 태양빛으로 성스러운 목욕을 하고 태양과 달과 별과 대화를 한다는 학들이 오랜 비행 끝에 찾은 극락정토에 안착할 때의 성스럽고 고귀한 모습을 그려내고 만다. 우리 모두가 한 마리 학이 되어 사랑과 희망이 물결치는 세상, 나보다 남을 더 배려하며 타인에 대한 이해와 수용이 앞서는 마음, 그 마음들이 모여 우리를 그물에 걸리지 않는 바람같이 자유로운 낙원으로 인도 해주기를 바라는 마음, 그 따뜻한 마음이 바로 그의 역동적인 작품세계를 이루는 깊고 튼튼한 뿌리가 아닐까?

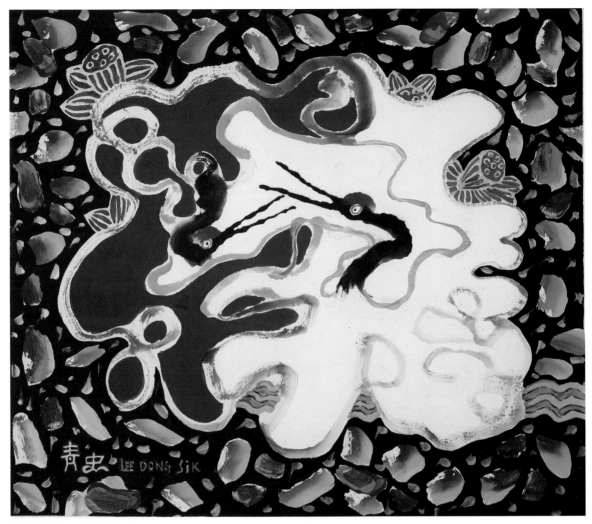

태양조의 친가 순지혼합 53×45cm

작품으로 영혼과 교감하는 현란한 회화세계

김남수 / 미술평론가

창작 행위로 일관하고 있는 예술가가 있다면 더 할 수 없는 행운이다. 그렇게 되기 위해서는 행위자의 정신주의와 주제 선택, 표현양식과 방법론, 기법 등 다양한 실험과 미학의 영역을 폭넓고 심오한 경지까지 접근하고 섭렵을 해야 한다.

청사 이동식의 경우가 그렇다. 그는 양식상의 연구에서 사군자, 문인화, 이념산수, 실경산수, 민화와 풍속화, 심지어 추상표현주의에 탐닉하기도 했으며, 금속성 동판작업까지 실험작업으로 했다. 소재별로 분류를 해보면 산수, 장생도, 풍속화, 미인도, 화조도, 영모 등 다양한 체험의 미학을 발현하고 있다. 이 가운

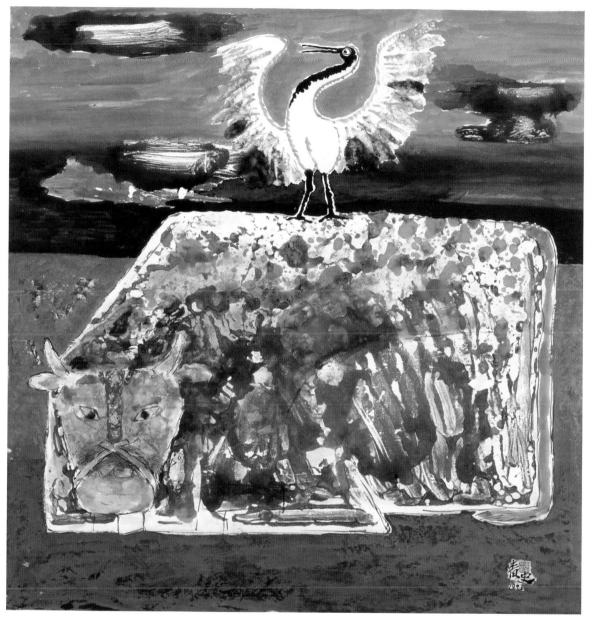

데 비록 한국화이기는 하지만 색채의 미학은 추종을 불허하는 발군의 재능과
영감을 가지고 있다.

　우리의 민화 속에는 신명나는 가락과 서민들의 애환이 농축되어 있다. 자유
분방하면서도 활달하고 박진감 넘치는 작가의 선묘(線描) 속에는 신들린 우리
의 운율과 리듬이 시정처럼 솟구치고 있다. 과연 인간의 행위로서 가능한 것인
가 하는 묘한 뉘앙스가 그의 작품을 통하여 표출되고 있다. 일찍이 고 장욱진
화백은 청사 이동식의 작품세계에 대해 예언하기를 "청사의 현대 작품들은 삶
과 죽음의 한계를 무너뜨린 환희와 영혼의 세계가 전개되고 있다."라고 선언한
바 있다. 실존주의 철학의 4대 극한상황이 지적했듯이 죽음은 그 누구도 피해
갈 수 없는 숙명이다. 그는 우리가 피해 갈 수 없는 이승세계의 고뇌와 갈등, 병

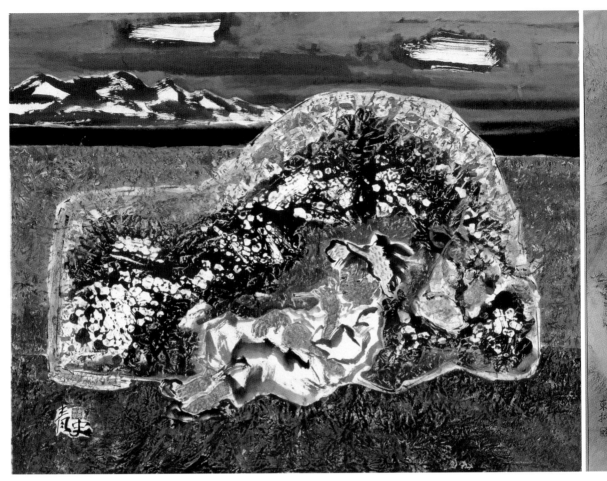

바다와 피리 부는 소년 72×60cm

마 등을 환희의 세계로 바꿀 수 있는 고귀한 영혼의 세계를 작품을 통하여 접촉하면서 교감하고 있다. 우리의 꿈, 신기루, 그림자, 파도소리, 달빛어린 형상들, 구원의 메시지, 보이지 않는 영혼의 세계까지 작품으로 승화시키고 있다.

청사의 조형세계는 무엇을 그릴 것인가가 아닌 어떻게 그릴 것인가가 작품의 주제다. 감동이 있고 소재만 주어지면 무엇이나 소화해내는 작가의 기량은 테크닉이 아니고 영감이다. 리얼한 극사실 화법이나 과정을 그가 이수한 것은 이미 지난날의 이야기다. 우리가 만질 수도 없는 꿈은 작가에게는 꿈속에서의 현실이요, 작가는 이를 작품으로 승화시킬 수 있는 예언이요, 극명한 현실이다.

그는 꿈속에서의 대화와 교감을 거의 현실로 경험을 했고 또한 작품으로 완성을 했다. 그는 꿈속에서 더 많은 기도를 한다. 믿음이 가고 고마운 사람, 정신적인 더 많은 영향을 베푼 사람들, 보이지 않는 제3의 정신영역의 세계, 그들이 영혼이 되면 고통이 없고 평화로운 영생의 세계에, 죽음의 이상세계에 갈 수 있도록 기도를 한다. 그리고 이 영감을 작품으로 완성한다. 다시 말해 영혼의 이야기는 작가의 그림 속에 묻어 있고 배여 있다. 그는 물이 고이면 황폐하고 썩듯이 인간의 번뇌와 고통을 구원하기 위해 작품속의 선과 색을 통하여 영혼을 완성한다.

어린 시절 그가 가장 무서워했던 죽음의 가교 행여(상여)는 이젠 세상에서

돛단배 순지혼합 195×130cm

가장 지고지순하고 아름다운 예술로 승화시키는 느낌을 갖고 있어 작가가 즐겨 그리는 소재로 부상했다. 죽은 사람의 영혼을 달래기 위한 상여에 그려진 용과 봉황은 죽은 자를 위한 최고의 금자탑이며 영광과 부활, 극락세계로 인도하기 위한 가교다. 이승과 저승을 이어주는 이 가교는 세상의 그 무엇과도 비교될 수 없는 내세로 가는 징검다리인 것이다. 일본의 교회나 사찰에서 작가 이동식의 그림을 선호하고 많은 설치를 하고 있는 것도 인간에게 이보다 더 소중하고 값진 것은 없기 때문이 아닐까. 작가가 이 행여에 심취한 것은 이 속에는 민화와 단청 등 한국인의 가장 아름다운 빛깔이 있고 영적 세계로 다리를 놓아주는 가교적 공간이 있기 때문이다.

　한때 신문소설에 삽화를 그리는 등 기교에서 만능이라는 평가를 받았던 화가 이동식이 이제는 신들린 사람처럼 신화를 그리고 있다 그것도 최면에 걸린 사람처럼 심취해 있나. 화려하고 현란한 그림, 한국성이 물씬 농축된 진솔한 한국인의 예술, 민화나 장생도 등 채색화가 우리의 정서와 맞아 떨어지고 주술적인 원시신앙이 이 작품 속에 살아 숨 쉬고 있기 때문이다. 하늘과 땅만 바라보며 살아가던 농경사회의 우리네 조상들이 걸어 온 길은 순박하고 소박한 것이었지만 대도시의 아스팔트 문명에 밀려 이젠 그 아름다운 꽃상여도 역사의 뒤안길로 사라져 가고 있다. 작가 이동식은 이 정경이 못내 안타깝고 아쉬워 오늘

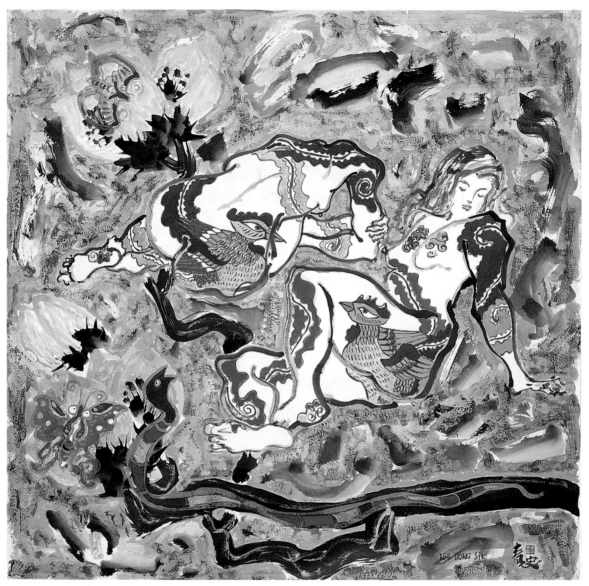

춘광 순지혼합 70×70cm

도 이 상여를 열심히 그리고 있다.

　작가 이동식의 「새로운 지평을 향하여」라는 제하의 작법노트에 이런 글이 있다. '자신에게 있어 희열과 경탄을 금치 못하게 했던 작품 모두가 이제 와서는 아무런 만족을 주지 못하고 있다. 돌도 10년을 보면 구멍이 뚫린다고 하는데 화도에 입문한지 30년이 훌쩍 넘었는데도 더 혼미를 거듭하게 되는 것은 무슨 연유일까' -생략- 또한 '태양이 꽃을 물들이듯 예술은 인생을 물들인다라는 한 구절이 있듯 샘물처럼 투명한 관조의 세계, 찬란한 생명력이 피어오르는 작품 자연의 원소를 취해서 새로운 원소를 창조하는 그런 그림말이다'라고 하는 작가적인 겸허한 소회를 피력하고 있다. 작가의 자전적 수필형식의 이 글에는 사상과 철학을 담은 소회의 일단이 피력되고 있지만 지면 관계로 전문을 소개하지 못한 점 아쉽다.

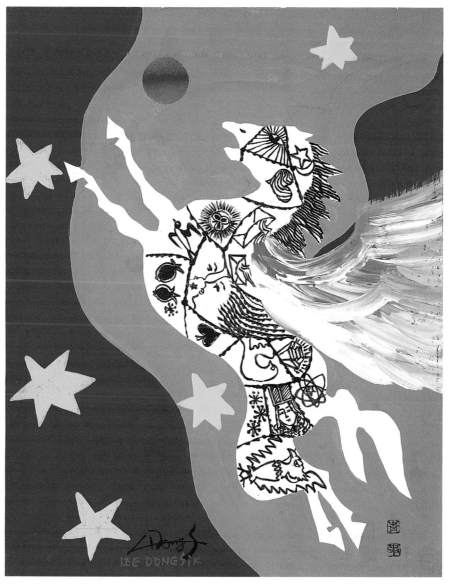

천마 순지혼합 41×33cm

작가 이동식은 1941년 천안에서 출생했다. 서라벌예대와 고려대학교 대학원을 졸업한 그는 국립현대미술관 초대작가요 대한민국 미술대전 심사위원을 역임했다. 동경미술세계사의 전속작가인 그는 일본 등지에서 108회의 순회전을 가진 바 있고, 국내외 많은 초대전을 가졌다. 그동안 경희대, 연세대 등에서 객원교수를 역임하면서 많은 후학들을 배출했다. 실험정신이 강한 그의 예술세계가 앞으로 어떤 모습으로 전개해 갈지 큰 관심을 가지고 지켜 보고자한다.

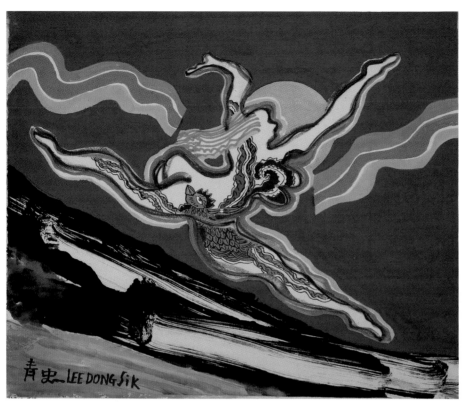

환희의 찬가 순지혼합 56×47cm

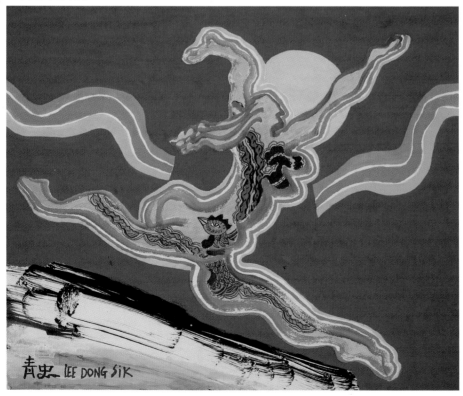

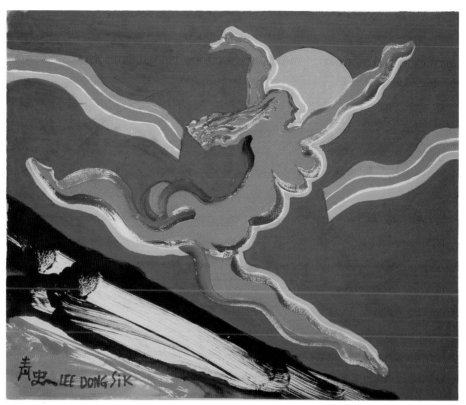

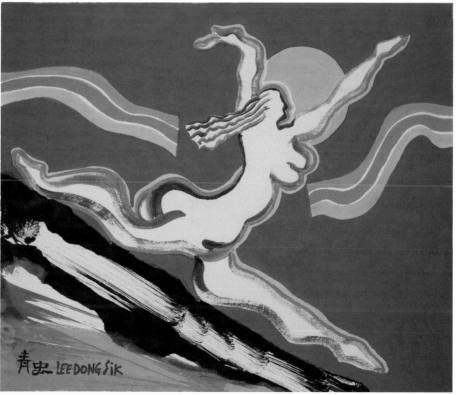

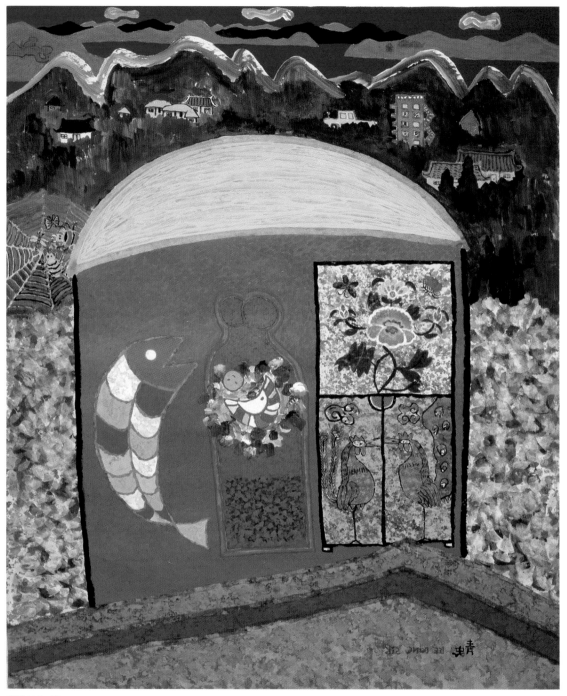

애천 116×90cm

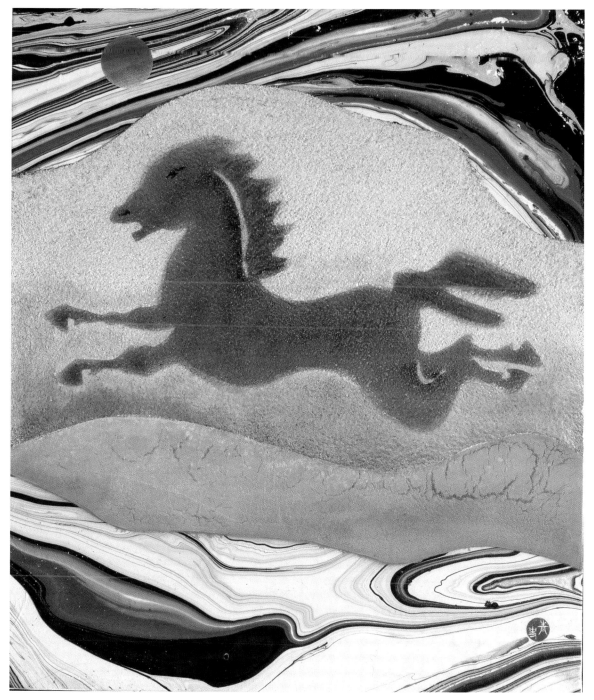

무인도의 교향시 65×53cm

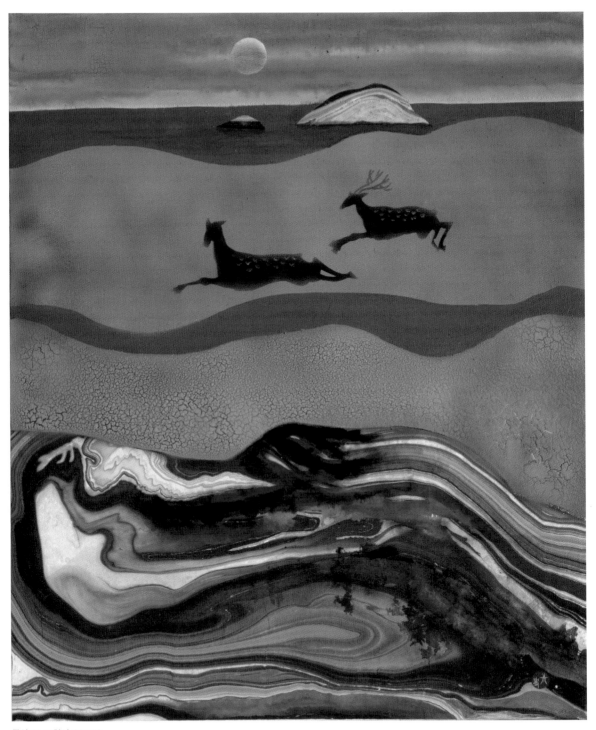

무인도1 교향시 60×70cm

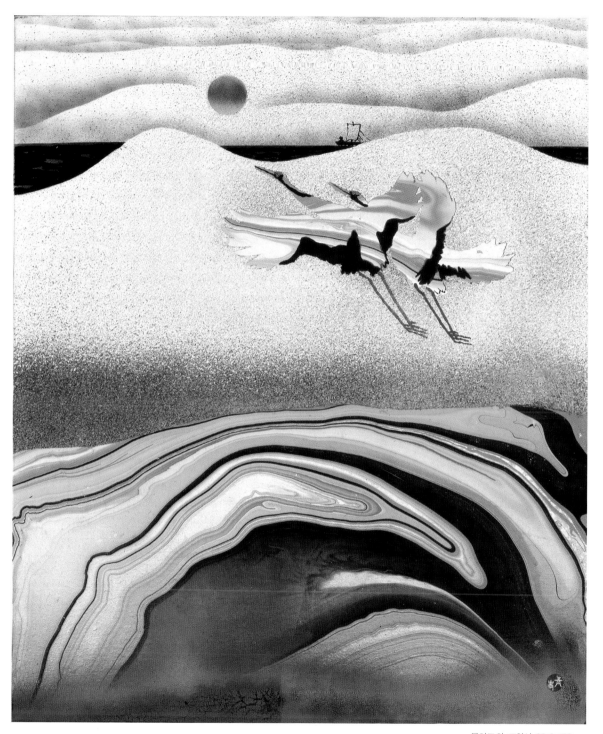

무인도의 교향시 60.6×72cm

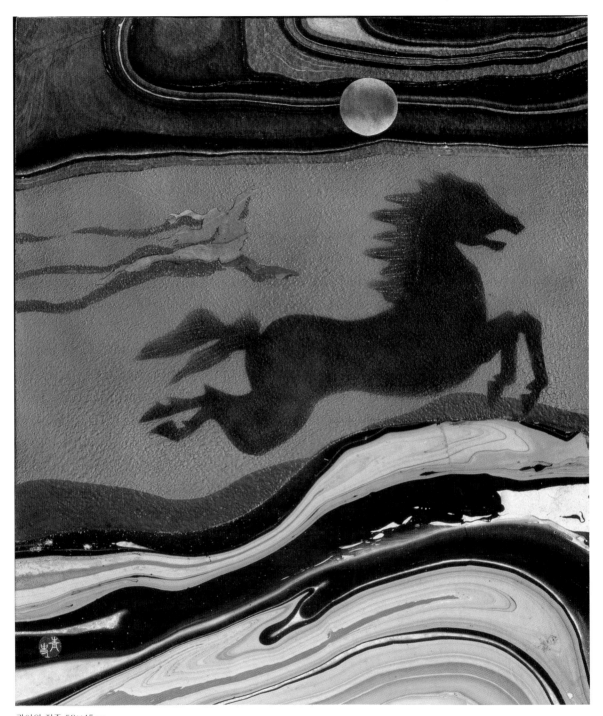

광야의 질주 53×45cm

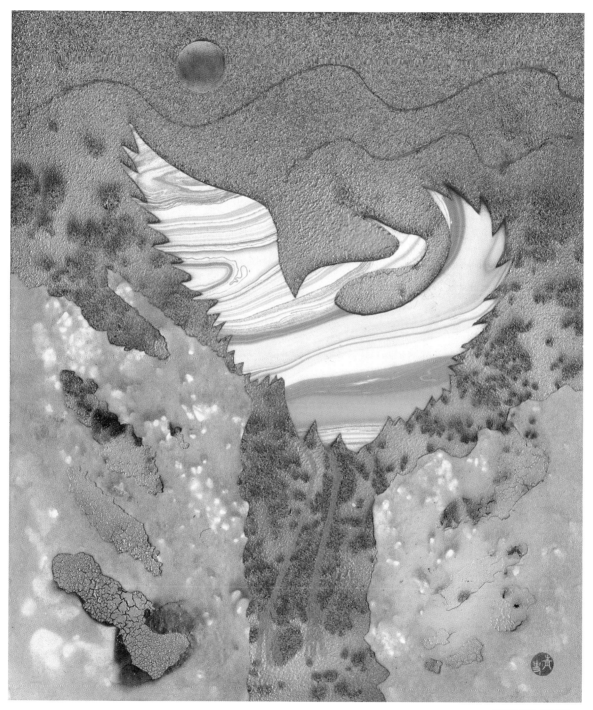

환희의 찬가 53×45cm

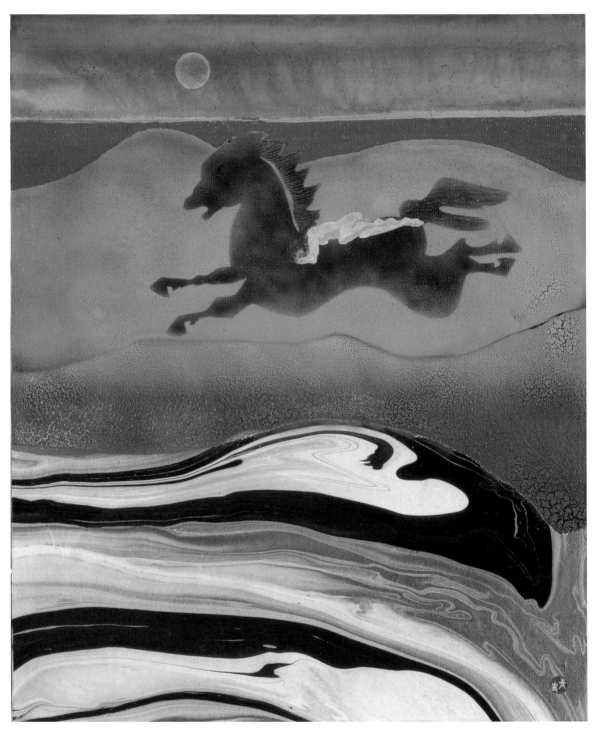

무인도의 교향시 60×70cm

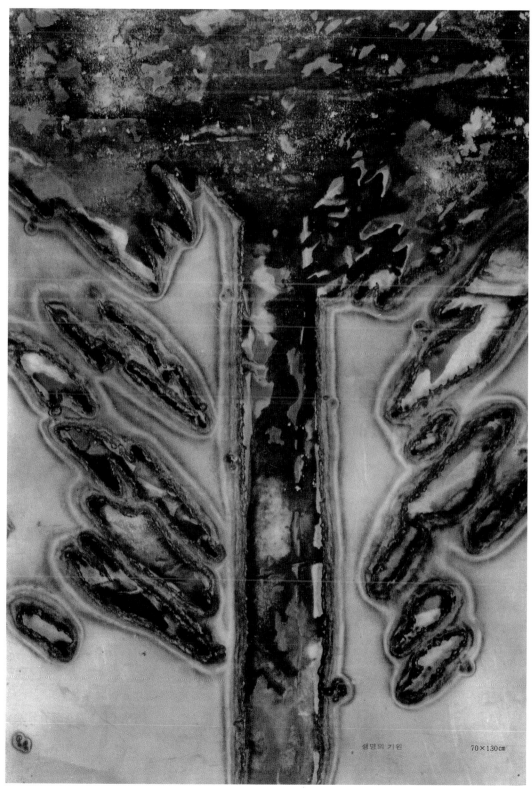

생명의 기원 70×130cm

생명의 환희 70×130cm

생명의 환희 캠퍼스 철판 80×200cm

분출하는 생명력 화염의 철판 작업

1976년 신세계 미술관

이경성(전. 국립현대미술관장)

그의 작품을 처음 본 것은 70년대 초 국전 출품작 동양화부문 '太初의 바람'이었는데 이때의 출품작 가운데는 화선지와 먹, 붓대신에 붉은 동판과 철판을 매체로 산소용접의 화염을 조형수단으로 삼은 파격적인 실험작품으로 동양화부문에서는 문제작으로 등장하였다.

그때 나는 동아일보에 실험정신이 뛰어난 신조형 세계 탐구라는 글에서 그의 작품에 대해 서술한 바 있다. 그의 오랜 세월과의 탐구는 참으로 한국적인 그림이란 어떤 것인가 그리고 그것의 현대적 발전은 무엇인가 모아지고 있다. 이 같은 끊임없는 변모와 실험을 거듭하면서 그는 다시 먹과 오채 붓의 세계로 한국적 정한(情恨)의 세계로 돌아섰다.

그의 표현영역은 현대적인 감각을 가미하고 구상에서 비구상, 비구상에 구상으로 그 세계가 이어지고 있는 것이다. 우리의 고분벽화나 단청, 화각, 샤머니즘의 빛과 선 이것들은 다시 판소리나 시조의 가락과도 같은 리듬을 획득한다.

또한 그의 산수화는 먹색이 짙은 준법으로 정통적인 기법을 사용하고 있다. 그렇다고 전통적인 준법을 그대로 재현하느냐하면 그렇지도 않다. 붓에다 먹을 듬뿍 찍고 그것으로서 화면에 적흑(積黑)을 이룩하는 수법은 과거의 북종화에서도 남종화에서도 볼 수 있는 것이다. 한때 묵로 李用雨가 시도한 작품의 세계를 방불케 한다. 물론 한 미술가의 작품에서 아름다움과 더불어 힘

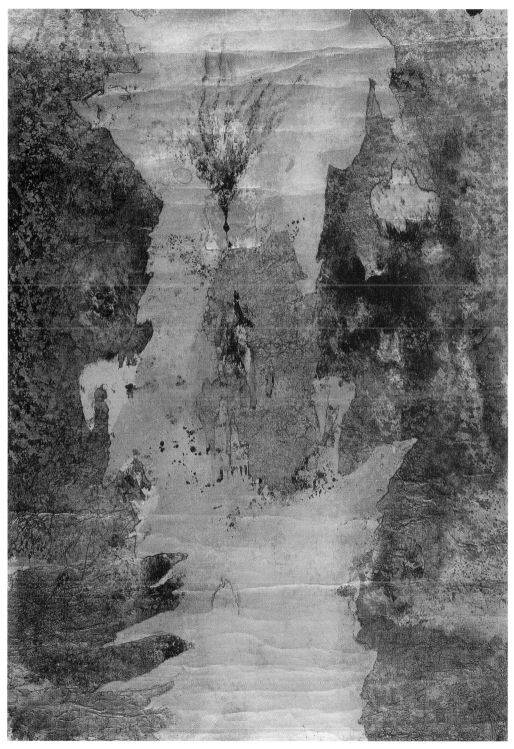

생명의 환희 캠퍼스 장지 순지 132×165cm

의 상태가 곁들여 있다는 것은 가장 독창의 세계를 실현한
것이기 때문이다. 또한 청사 이동식의 특장(特長)은 具象과
非具象의 세계를 허물어 버리면서 추구하는 점이다.

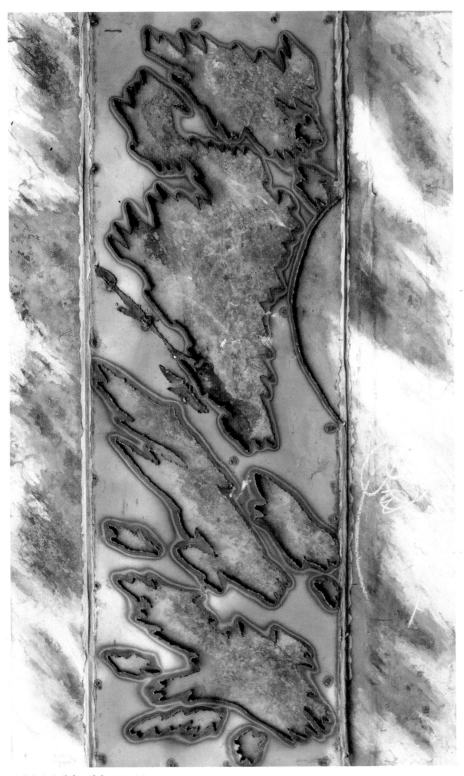

생명의 환희 캠퍼스 철판 160×130cm

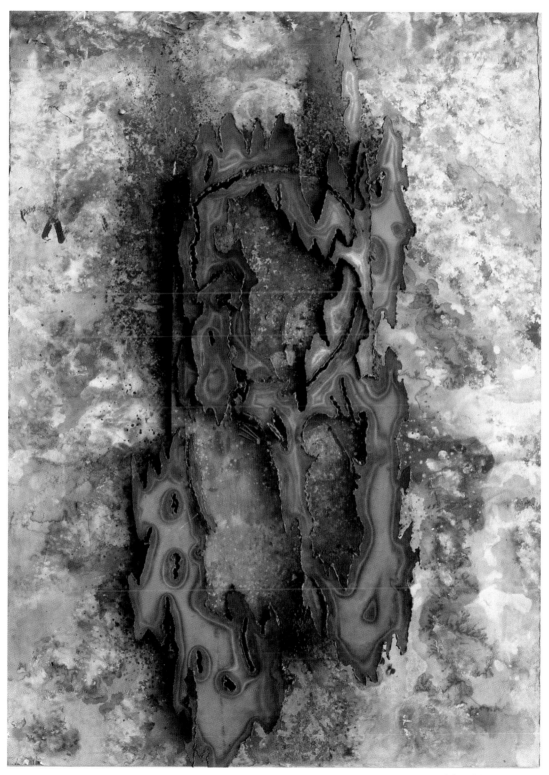

생명의 환희 캠퍼스 철판 130×160cm

1987 세계적 여행가 김찬삼교수와 함께
영정도 김교수 별장에서

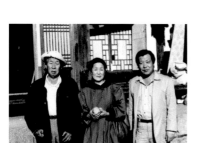

1989 원로서양화가 박교석 선생님 내외
분께서 청사 화실에 오시던 날

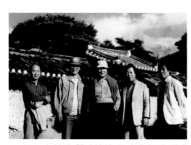

1992 송악면 청사화실 오시던날 좌 백계
정탁영 화백, 일광 이종상 화백, 산정 서세
옥 선생님, 생명의 노래 김병종 교수

1962 서라벌 예술대학(현 중앙대) 졸업
1973 고려대학교 대학원 졸업

주요 경력

1982 한국현대미술대상전 심사위원
1984 서울미술제 심사위원
1993~2000 신미술대전 심사위원
1999 국전 대한민국미술대전 심사위원
1980. 12 신일본 국제회화제 금상(동경 Mori
　미술관)
1981 한국현대미술대상전 최우수작품상
2004 오늘의 미술가상 수상(미술시대)
2013 카렌다 부문 월드명보 최우수 작품상

1979~1996 경희대학교 강사
1984~1996 연세대학교 건축공학 조형미술강사
1987~ 한국문화예술진흥원 동양학 강사

개인전

1961 제1회 개인전 (천안문화원 주최)
1976 신세계 미술관 초대(신세계 백화점)
1979 오사카 고려현대미술관 초대
1980 동경한국문화원
1980 온양민속박물관 2주년 개관기념
　세종문화회관
1981 한국미술80년전(국립현대미술관)
1090 한국화랑미술제 초대(호암 아트홀)
1982 서울진화랑
1983 LA. 3.1당 화랑
1990 스위스 제네바 GAL GALERIE KARA
　Gallery
1990 3대 주역작가 선정 미술시대 기획(대전
　Art Hall)
1991 프랑스 파리 Moon Dam Gallery
1993 조선일보미술관 미술시대 초대
1994 뉴욕한국일보 창사 27년 초대전
1996 일본 북해도 Domakkomai전 苫小牧 동
　경미술세계 초대
1995 미국 뉴저지 Korean·Hem Penstal 갤러
　리
2003 미국이민 100주년 기념 LA 역사기념관
　초대
2003 가나 인사아트센타 월간미술시대 창간 15
　주년
2007 뉴욕 Space World Gallery
2009 오스아트 그룹 초대(5개월간)
1993~2013 일본 동경미술세계 전속화가로 선
　정. 20여 넌 동안 동경, 오사카, 사뽀로,

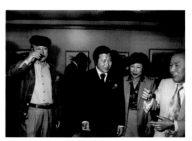

1979. 5.14 청사전시회에 운보 김기창 화
백님과 소설가 김동리 선생님과 함께 세종
문화회관에서

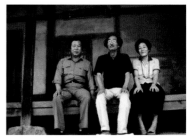

1988 원로서양화가 장욱진선생님 내외분
과 화실 앞에서

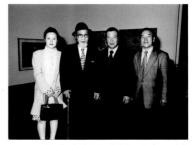

2003 동경 평화미술대원을 마치고 좌측
서양화의 대가 김흥수 화백 내외분과 우측
서양화가 김동현 화백님과 함께

1973 국립극장 국전시상식에서 천경자님
과 함께

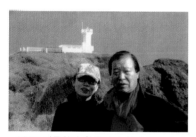

2007 여류화가 황주리와 함께 제주도 스
케치여행에서 성산포 가는 길

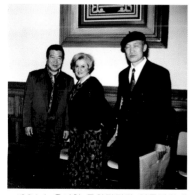

1994 뉴욕시청 문화담당관 인종평화에
대한 제안을 받고 뉴욕한인미술협회 주옥
근 회장과 함께

쿠시로, 지바, 요꼬하마, 고베, 구라모또,
히로시마, 도마꼬마이, 나고야, 도야마, 쎈
다이, 구주, 다까라스카, 교도, 학고네, 시
모노세끼, 가고시마 등 일본 전역을 전시

국내외 단체전

1970 일본국 Expo 70 만국박람회
1979 한국의 자연전 국립현대초대미술관 출품
1991 현대미술작가초대전(국립현대미술관)
1992 한국, 오스트리아 수교 100주년기념전(비
　　엔나 국립미술관 초대)
1993 예술의전당 개관기념 초대전
1994 서울국제현대미술제(국립현대미술관)
1998 MANIF 서울국제아트페어 초대(예술의
　　전당)
1999 몽골 국립중앙미술관 초대전(국립중앙미
　　술관)
2000 말레이시아국제초대전(쿠알라룸프르 미
　　술관)
2001 타쉬켄트 국제비엔날레 특별초대전(우즈
　　베키스탄 국립박물관)
2001 태국 국제 초대전(Regarden Art Hall)
2001 중국 Sungdo 한국미술국제전 초대
　　(Sachunsung 미술관)
2001 USA 뉴욕 한인미술협회 초대전
2004 세계평화미술대전 중국 상해
2007 NY WF 뉴욕세계미술대전(UN본부)
2008 홍콩 국제 아트페어
2008 세계평화미술제전 2008 요코하마전(파시
　　피코진시홀)
2008 KIAF 2008 국제아트페어 참가(COEX)
2008 MANIF 14! 2008(96,98) 국제아트페어
　　(예술의 전당)

저서 및 화집

1993 월간 미술시대 청사화집 발간
2005 청사 이동식 풍속화 대표작선집 서문당
　　청사 오양심 시화집 뺀득재 붋춤 서문당

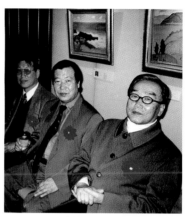

2008 요꼬하마 국제아트페어에서 우측
산정 서세옥 선생님 좌측 유사 미경갑 선생
님

주요 작품 소장처

국립현대미술관
국립중앙민속박물관
온양민속 박물관
한국문화예술진흥원
한국과학기술한림원
청평 천정국 박물관
한국경제인연합회
태평양화학
코오롱그룹　한강성심병원
LG그룹　　강동성심병원
조흥은행　　춘천성심병원
제일은행
삼성출판박물관
조선일보사
동아일보사
한국일보사
한국경제신문사
세계일보사
뉴욕시청
LA시청
뉴저지 시청
LA 100주년이민기념관
뉴욕 세계일보
뉴욕 한국일보
파인리즈 골프클럽
김포컨트리클럽
화산골프클럽

1996 창작의 현장을 찾아서

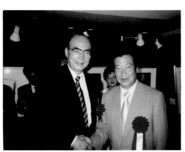

2003 박보희 총재님과 함께 동경 썬샤인
국제전 오픈식에서

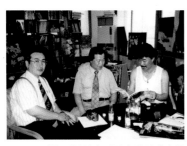

2004 여름 서양화가 김일해 화실에서 동
경미술세계대표 야기하시 요시요와 함께
환담을 나누며

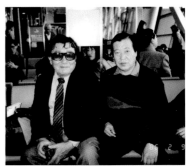

2008 쎈다이 국제아트페어 참가 원로서
양화가 권옥연 화백님과 함께

Examiner

1982 Judging Committee of Grand Exhibition
of Korea Contemporary Fine Art
1984 Judging Committee of seoul Fine Arts
Festival
1993~2000 Judging Committee of New Fine
Arts Grand Exhibition
1999 Judging Committee of Korea National
Fine Arts Grand Exhibition

Main Career

1977 A Lecturer of Art Education Department
at Hansung Women's University
1978 A Lecturer of Art Education
Department at Kwandong University
1979~1996 A Lecturer of Kyunghee University
1984~1996 A Lecturer of Art of Architecture
Engineering Dept., Yeonsae University
1987 A Lecture of Oriental Painting at
Korean Cultural & Arts Foundation

Private Exhibition

1961 Presented Art Works as a College
Freshman to the 1st Personal
Art Exhibition under the Sponsorship of
Cheon Culture Institute
1976 Joined the Invitation Exhibition
to the Fine Art Gallery of the
Shinsaekye(Shinsaekye Department
Store)
1993 Joined the Fine Arts Times at the Fine
Arts Hall of Josun Ilbo News Paper
1996 Joined the Invitation Exhibition of Tokyo
Fine Arts,
Domakkomai Exhibition in Hokkado,
Japan
1997 Joined the Kusiro Former Asia
Exhibition Sponsored by Practice
Committee, Japan
2003 Joined Exhibition of Korean American
History Museum

Group Exhibition Home and Abroad between Won a Prize

1979 Won a Silver Medal at the 11th New
Japan International Paintings Festival
(Mori Fine Arts Hall)
1981 Won a Recommended Painter's Prize at
the Korean Contemporary Fine Arts
Grand Exhibition
1991 Joined the Invitation Exhibition of
Contemporary Fine Arts Painters
(Invitation by National Contemporary

Fine Art Hall)
1992 Exhibition of 100th Anniversary of the
Normal Relationship between Austria
and Korea (Vienna National Fine Art
Hall Invitation)
1993 Joined the Invitation Exhibition for
Commemoration the Open of Seoul Arts
Center
1998 Joined the MANIF Seoul International
Arts Fair Invitation (Seoul Arts Center)
1999 Joined the Invitation Exhibition by
Mongol National Center Fine Arts Hall
(National Central Fine Arts Hall)
2000 Joined the Malaysia International
Invitation Exhibition (Koowala Lumpo
Fine Arts Hall)
2001 Joined the Special Invitation Exhibition
to International Viennale, Tashkent
(Uzeobekistan National Fine Arts Hall)
2001 Joined the Thai International Invitation
Exhibition (Refarden Art Hall)
2001 Joined the Korean Fine Arts
International Exhibition in Sungdo,
China (Sachungsung Fine Arts Hall)
2001 Joined the Exhibition of New York
Korean Fine Arts Association in USA

세계적인 화단의 거장 환상의 작가 마크
에스텔과 함께 요꼬하마에서 전시회를 가
졌다